初學花飾必備BOOK
用花藝點綴生活的·
美好提案

The Essential Book for
Beginner Floral Art

Embellishing Life with Floral Art:
A Proposal for Joyful Living

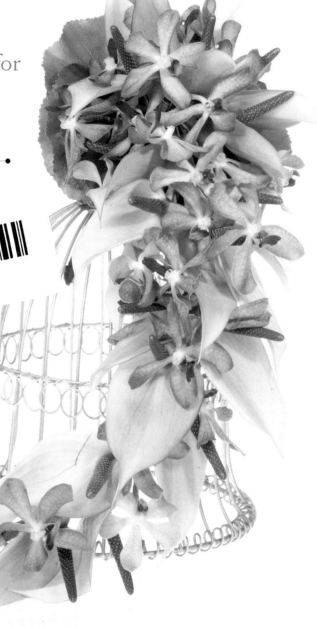

編輯序

　　結婚時，新娘總會希望自己是吸引全場目光的焦點，但在除了在妝容、衣服上，還能有什麼方法可以讓新娘變出與眾不同的造型呢？此時真花花飾就成了一個熱門的選擇了。但當新人們想要以真花為素材做成花飾時，只能仰賴網路上少少的資訊，不管怎麼調整，做出來的花飾都不如預期，這種挫敗感總讓人不甘心，結果只能低頭認輸到花店購買，但花店的售價總是昂貴，多了一層工錢，在荷包扁扁的時代，新人們想要斤斤計較，卻只為延續幸福而咬牙花下去。

　　雖然在追求創新、流行的新世代，珠寶捧花、各式創意捧花悄悄的流行起來，但是真花捧花仍擁有它穩固的地位，不論是花朵的可塑性，或是花朵本身蘊涵的花語，都讓新嫁娘渴望擁有一束象徵幸福的真花捧花。其實只要運用花朵本身特性或是以鐵絲加工，便可以輕鬆做出頭花、手腕花、胸花及捧花，再跟著書上的步驟走，就能做出符合新娘整體造型的花飾，輕鬆展現個人新風貌，成為眾所矚目的焦點！

　　這本「花の嫁紗－讓你第一次學花藝就戀上」不管是愛花者、荷包扁扁的新人，或是幫新娘創造出整體造型的新秘絕不能錯過的一本書！本書除了公開頭花、胸花、手腕花、捧花的製作秘笈，還教你製作出小花童的花籃，讓你不用再侷限於竹製花籃，只要運用一些小巧思就能製造出新驚奇，就能讓你的婚禮很不一樣！

造型編輯小組

作者序

　　新娘捧花是婚禮中，最受矚目的花束，也是新娘最美麗的襯托品。它可以襯托出新娘體型的優點，適當地掩蓋住缺點，並與婚紗禮服相輔相成，把新娘裝飾地嬌豔可人，光彩奪目。

　　新娘捧花除了本書介紹的類型之外，還有許多形狀，如菱形、橢圓形、環形、束狀等等，但是讀者要注意的是，新娘捧花的設計有著無限的可能，前提是要配合新娘與婚禮的風格，所以雖然捧花是新娘最期待的襯托品，有時新娘卻無法自行選擇自己所要的風格、顏色。但只要與整體婚禮氣氛、禮服式樣、新娘的體態、氣質相配，都可以創造出良好的效果，打造出專屬新娘的完美造型。

　　在新娘花藝中，除了吸睛的捧花外，還包含了頭花、胸花、手腕花，只需要簡單的搭配，就能讓新娘的整體造型大大加分；運用些許巧思，就能讓新娘的裝扮與眾不同。除了能成為眾所矚目的焦點外，也能讓新娘留下最美的回憶，創造出一場完美婚禮。

　　我將此書「花の嫁紗－讓你第一次學花藝就戀上」獻給讀者，希望運用本書詳細的分解動作，讓讀者第一次手作花藝就能夠輕鬆上手。

　獲獎：

- · 2008 台北市建國杯組合盆栽大賽季軍
- · 2009 台北城市花園創意盆栽設計大賽亞軍
- · 2009 CFD 春妍花賞迷你花束比賽冠軍
- · 2009 第 1 屆中華盃花藝設計大賽冠軍
- · 2009 第 16 屆台灣杯花藝設計大賽銀牌
- · 2012 Floriade 荷蘭花博 - 室內花卉競賽優勝 - 台灣館團隊 － 花藝設計師

　經歷：

- · 2009 台北聽障奧運開幕餐會餐桌花 - 執行設計
- · 2010 台北國際花卉博覽會 - 植物夢工廠夢想號車站 - 花藝總監
- · 2010 台北士林官邸菊花展 - 東西奕菊 - 花藝總監
- · 2011 台北青年公園 - 花藝展 - 花田喜事 - 花藝總監
- · 2011 中國・福州海峽兩岸花藝花藝設計競賽 - 評委
- · 2011 士林官邸菊花展 - 菊與詩 - 花藝總監
- · 2011 台北青年公園 - 花藝展 - 海洋世界 - 花藝總監
- · 2012 花現台北花卉展 - 百福臨門 - 花藝總監
- · 2012 花現台北花卉展 - 讓花藝走進生活 - 花藝總監
- · 2012 中國・清流全球鮮花速遞花藝設計大賽 - 評委
- · 2012 Floriade 荷蘭花博 - 台灣花卉形象館 － 參展設計師
- · 2012 爭艷館花卉展～愛在台北 - 歡樂之都 - 花藝總監
- · 2012 爭艷館花卉展～愛在台北 - 花藝大道 - 參展台灣八大知名花藝設計師
- · 2013 中國錦州世界園林博覽會台灣館 - 花藝設計
- · 2013 中國・清流全球鮮花速遞花藝設計大賽 - 評委
- · 2013 第八屆中國花卉博覽會 - 台灣台中園區 - 花藝總監

　專長：

- · 國內外花展佈置
- · 花藝教學

　著作：

- · 花時尚－花束與花藝設計
- · 花の嫁紗－讓你第一次學花藝就戀上

目錄

在動手 DIY 之前

基礎技巧

手作頭花

手作胸花

手作手腕花

手作捧花

手作花籃

附錄

工具、材料介紹

1. 花托

主要用途：製作捧花時使用。

2. 無黏性紙膠帶

主要用途：將花材用鐵絲加工時，可用無黏性紙膠帶固定，使花材不易刺傷手。

3. 平口鉗

主要用途：可將鐵絲調整出所須弧度，以及固定鐵絲。

4. 緞帶

主要用途：裝飾花束、包覆握把，或是製作緞帶花。

5. 斜嘴鉗

主要用途：剪斷鐵絲，或是將鐵絲塑形。

6. 麻繩

主要用途：固定花束。

7. 除刺夾

主要用途：除去花梗上的刺。

8. 透明膠帶

主要用途：固定花束，或是固定 OPP 塑膠玻璃紙。

9. 鑷子

主要用途：調整用鐵絲加工的成品，使成品呈現出所須的型態。

10. 雙面膠帶

主要用途：固定緞帶，需要塑形的材料。

11. 剪刀

主要用途：修剪花材。

12. 紙巾

主要用途：包覆花梗，以保持花束的水分。

13. 各式鐵絲

主要用途：加工花材，或是固定緞帶花。

14. OPP塑膠玻璃紙

主要用途：包覆紙巾，以防止水分外漏。

15. 釘書機

主要用途：固定葉片，使葉片呈現所須的樣貌。

花材介紹

1. 白玫瑰

2. 翡翠粉玫瑰

3. 白乒乓菊

4. 丹薇

5. 真愛你（粉玫瑰）

6. 紫玫瑰（紫愛你）

7. 紅玫瑰

8. 黃玫瑰

9. 白繡球

10. 粉繡球

11. 藍繡球

12. 白桔梗

13. 粉桔梗

14. 紫桔梗
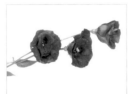

15. 綠桔梗

16. 紅千代蘭

17. 黃千代蘭

18. 紫千代蘭

19. 紫萬代蘭

20. 粉康乃馨

21. 黃康乃馨

22. 黃星辰

23. 紫星辰

24. 白法小菊

25. 黃法小菊

26. 白千日紅（圓仔花）

27. 紫千日紅（圓仔花）

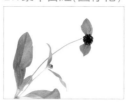

28. 紫蝴蝶蘭

29. 淺紫石斛蘭

30. 黃海芋

31. 橙海芋

32. 紫火鶴

33. 美女嫵子（石竹）

34. 文心蘭（跳舞蘭）

35. 滿天星

36. 伯利恆之星

37. 小綠果

38. 火龍果

39. 銀河葉

40. 茶樹葉

41. 八角金盤

42. 葉蘭

43. 春蘭葉

44. 斑春蘭葉

45. 高山羊齒

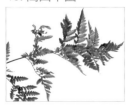

46 長文竹

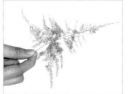

47. 壽松

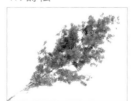

48. 楠柏

使用工具、材料列表

	名稱	使用材料	使用工具
頭花	紫漾夏日	紫星辰、蝴蝶蘭、茶樹葉、紙膠帶、鐵絲	斜嘴鉗
	浪漫粉紅	翡翠粉玫瑰、滿天星、長文竹、紙膠帶、鐵絲	斜嘴鉗
	紅色優雅	紅千代蘭、紙膠帶、鐵絲	
	蘭語紛飛	淺紫石斛蘭、斑春蘭葉、壽松、紙膠帶、鐵絲	
	甜蜜花色	翡翠粉玫瑰、白千日紅、紅千代蘭、紙膠帶、鐵絲	斜嘴鉗
	簡約幸福	白玫瑰、白桔梗、未開白桔梗、楠柏、紙膠帶、鐵絲	斜嘴鉗、鑷子
	清新自然	白乒乓菊、白法小菊、高山樹羊齒、長文竹、銀河葉、紙膠帶、鐵絲	剪刀、斜嘴鉗、鑷子
	雅致清香	白桔梗、白法小菊、銀河葉、壽松、紙膠帶、鐵絲	斜嘴鉗
	甜釀幸福	紅玫瑰、茶樹葉、紙膠帶、鐵絲	斜嘴鉗
	紫戀氣息	紫千代蘭、紫火鶴、茶樹葉、紙膠帶、鐵絲	斜嘴鉗、鑷子
	神秘異曲	粉繡球、翡翠粉玫瑰、壽松、長文竹、紙膠帶、鐵絲	鑷子
	沐夏初開	紅玫瑰、茶樹葉、小綠果、火龍果、紙膠帶、鐵絲	斜嘴鉗、鑷子
	璀璨千陽	黃千代蘭、紙膠帶、鐵絲	
	盛夏時光	黃法小菊、黃玫瑰、高山羊齒、紙膠帶、鐵絲	平口鉗、斜嘴鉗、鑷子
	優雅蘭調	藍繡球、紫千代、銀河葉、紙膠帶、鐵絲	

	名稱	使用材料	使用工具
胸花	紫語飛揚	蝴蝶蘭、茶樹葉、紙膠帶、鐵絲	平口鉗、鑷子
	閃耀愛戀	黃玫瑰、黃法小菊、高山羊齒、紙膠帶、鐵絲、金蔥緞帶	斜嘴鉗
	經典紅玫	紅玫瑰、紫千日紅、茶樹葉、火龍果、小綠果、紙膠帶、鐵絲	斜嘴鉗
	典雅恬靜	淺紫石斛蘭、小綠果、斑春蘭葉、紙膠帶、鐵絲	斜嘴鉗、剪刀
	情戀白華	白桔梗、白法小菊、小綠果、高山羊齒、紙膠帶、鐵絲、紫色緞帶	斜嘴鉗、鑷子
	微光囈語	白玫瑰、白桔梗、銀河葉、楠柏、紙膠帶、鐵絲、紫色緞帶	斜嘴鉗、鑷子
	綠意點點	紅千代蘭、小綠果葉子、伯利恆之星、紙膠帶、鐵絲	斜嘴鉗、鑷子
	甜漾初戀	橙海芋、銀河葉、紙膠帶、鐵絲	斜嘴鉗、平口鉗、剪刀
	悠活沁夏	黃千代蘭、茶樹葉、小綠果、紙膠帶、鐵絲、金蔥緞帶	斜嘴鉗、鑷子
	紫戒情話	紫火鶴、小綠果、高山羊齒、紙膠帶、鐵絲、藍色緞帶	斜嘴鉗、剪刀

	名稱	使用材料	使用工具
手腕花	清新怡人	白法小菊、鐵絲、白色緞帶	平口鉗
	繁星點點	文心蘭唇瓣、鐵絲、咖啡金緞帶	平口鉗
	編織紫戀	美女嫵子、紙膠帶、鐵絲、紫紅色絲質緞帶	斜嘴鉗
	少女情懷	粉繡球、紙膠帶、鐵絲	
	依戀紅華	紅千代蘭、酒紅色緞帶	雙面膠帶、保麗龍膠、鑷子

	名稱	使用材料	使用工具
捧花	繽紛仲夏	紅玫瑰、小綠果、火龍果、小綠果葉子、銀河葉、紙膠帶、鐵絲、紙巾、OPP 塑膠玻璃紙、透明膠帶、泡棉膠（雙面膠帶）、咖啡金緞帶、紅色寬緞帶	剪刀
	白色時尚	白乒乓菊、白繡球花、銀河葉、海棉花托、紙膠帶、鐵絲、白色緞帶	剪刀
	紫濃情意	紫玫瑰（紫愛你）、紫星辰、葉蘭、鐵絲、紙膠帶、紙巾、麻繩、OPP 塑膠玻璃紙、透明膠帶、紫色寬緞帶	剪刀
	耀眼春漾	紅千代蘭、八角金盤、紙膠帶、鐵絲、咖啡金緞帶、雙面膠帶	
	純白浪漫	白玫瑰、綠桔梗、銀河葉、麻繩	剪刀
	甜美風情	粉玫瑰（真愛你）、粉康乃馨、粉繡球、壽松、海綿花托	剪刀
	自然唯美	黃海芋、葉蘭、紙巾、OPP 塑膠玻璃紙、透明膠帶、雙面膠帶	剪刀
	熱戀夏氛	橙海芋、黃星辰、黃康乃馨、伯利恆之星、紙膠帶、鐵絲、雙面膠帶、橘色緞帶、白色緞帶	剪刀
	擁抱紫趣	藍繡球、紫萬代蘭、美女嫵子、紙膠帶、鐵絲、雙面膠帶、紫色緞帶	剪刀
	沁夏光影	黃玫瑰、黃千代蘭、黃法小菊、八角金盤、鐵絲、紙膠帶、紙巾、OPP 塑膠玻璃紙、透明膠帶、雙面膠帶、白色緞帶、白色寬緞帶	剪刀
	玫瑰情話	紅玫瑰、茶樹葉、紙膠帶、鐵絲、雙面膠帶、紅色寬緞帶	剪刀、鑷子
	粉色甜心	粉康乃馨、丹薇、海綿、紫色緞帶	小刀、剪刀
	蝶語紛飛	紫蝴蝶蘭、紫星辰、紫桔梗、淺紫石斛蘭、茶樹葉、長文竹、壽松、紙膠帶、鐵絲、海綿花托、泡棉膠（雙面膠帶）、紅色緞帶、紫色寬緞帶	
	輕甜步調	白桔梗、白法小菊、銀河葉、紙膠帶、鐵絲、白色緞帶	
	花意繽紛	翡翠粉玫瑰、粉桔梗、滿天星、銀河葉、紙膠帶、鐵絲、紙巾、OPP 塑膠玻璃紙、透明膠帶、泡棉膠（雙面膠帶）、白色寬緞帶、咖啡金緞帶	剪刀
	紫意盎然	紫火鶴、紫千代蘭、銀河葉、紙膠帶、鐵絲、雙面膠帶、藍色緞帶	鑷子

	名稱	使用材料	使用工具
花籃	夢幻仙境	文心蘭、包裝紙、雙面膠帶、緞帶	
	葉中精靈	葉蘭、鐵絲	斜嘴鉗、釘書機
	童話世界	紅玫瑰花、瓦楞紙、雙面膠帶、緞帶	剪刀

花語

白玫瑰
花語：天真純潔

翡翠粉玫瑰
花語：一顆赤誠的心、此情不渝。

丹薇
花語：溫柔真心、甜蜜

真愛你（粉玫瑰）
花語：溫柔真心、甜蜜

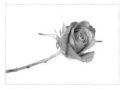

紫玫瑰（紫愛你）
花語：浪漫多情、難分難捨、珍貴獨特

紅玫瑰
花語：愛情、熱情

黃玫瑰
花語：歡樂、高興

白乒乓菊
花語：真實、君子

白繡球
花語：希望

粉繡球
花語：希望

藍繡球
花語：浪漫、美滿

白桔梗
花語：永恆的愛

粉桔梗
花語：永恆的愛

紫桔梗
花語：永恆的愛

綠桔梗
花語：永恆的愛

紅千代蘭
花語：感嘆青春不再，強烈期待被重視、被注意的心情。

黃千代蘭
花語：感嘆青春不再，強烈期待被重視、被注意的心情。

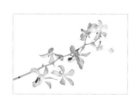

紫千代蘭
花語：感嘆青春不再，強烈期待被重視、被注意的心情。

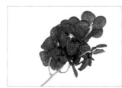

紫萬代蘭
花語：圓滿長久的祝福

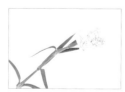

粉康乃馨
花語：熱愛

黃康乃馨
花語：長久的友誼

黃星辰
花語：永不變心、持久不變

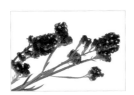

紫星辰
花語：永不變心、持久不變

白法小菊
花語：忍耐

黃法小菊
花語：忍耐

白千日紅（圓仔花）
花語：永恒的愛、不朽的戀情

紫千日紅（圓仔花）
花語：永恒的愛、不朽的戀情

紫蝴蝶蘭
花語：我愛你、初戀

淺紫石斛蘭
花語：祝福、喜悅

黃海芋
花語：純潔、志同道合

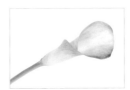

橙海芋
花語：對對方有好感

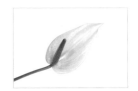

紫火鶴
花語：熱情、關懷、祝福

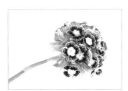

美女嫵子（石竹）
花語：純潔的愛、才能、大膽、女性美

文心蘭（跳舞蘭）
花語：快樂、隱藏的愛

滿天星
花語：關心、純潔

伯利恆之星
花語：敏感

銀河葉
花語：執著、忠誠、圓滿

八角金盤
花語：開朗、具行動性

高山羊齒
花語：優雅、長青

長文竹
花語：永恆

在動手DIY之前

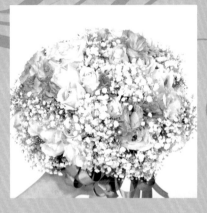

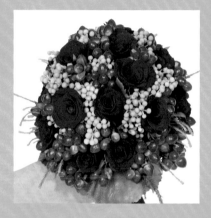

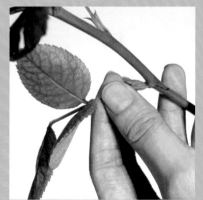

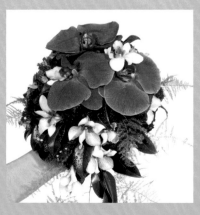

選花的技巧

- 花瓣的顏色要飽和，若呈現透明的狀態就是花朵的水分不足。

- 花瓣如果呈現枯黃、變色，也是不健康的花朵，尤其是重瓣類的花朵，很容易因為悶熱而使花瓣中心變黃。

- 葉瓣須左右對稱，而葉面要有光澤，且葉子不能向下垂，或產生失水的皺褶。

- 葉片如果呈現不自然的蜷曲，或是被蟲咬的狀況，都是不健康的葉片，因此我們可從葉片中看出花朵是否容易受損。

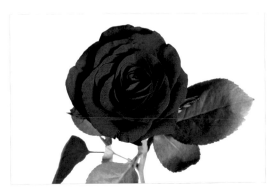

- 花梗較粗且直挺吸水的狀況較佳，如果太過纖細的花梗容易軟枝讓花朵壽命變短。

- 花朵的開度建議在 6-7 分，且要注意外觀是否有折損。

處理花材的方法

- 一般只使用花朵的部分，所以可將花材的葉子摘除，使營養、水分不易分散掉。

- 將花材上分岔的枝節以剪刀剪去，可以使營養、水分集中在有花的花梗上。

- 在水中加入一滴漂白劑殺菌，但要注意千萬不可以過量，否則會使葉片枯萎。

- 取剪刀以斜剪的方式剪去花莖底部約 1 公分後，再放入水中使切口可以順利的吸水，延長花材的壽命。

- 若花材要插入瓶中，建議將不健康的葉子全數摘除，避免腐爛的葉子影響水質，進而影響花材本身。

保存花成品的方法

- 以紙巾均勻覆蓋花面。

- 以灑水器將紙巾噴濕，並將紙巾包覆花束。

- 以報紙或紙箱將欲保存的完成品包裹起來，並放入冷藏庫中保存。

捧花製作方式

・手綁捧花

在視覺呈現上是自然的，形狀自由但強調質感，在設計技巧上常使用組群、密集、群聚、框圍等技巧。

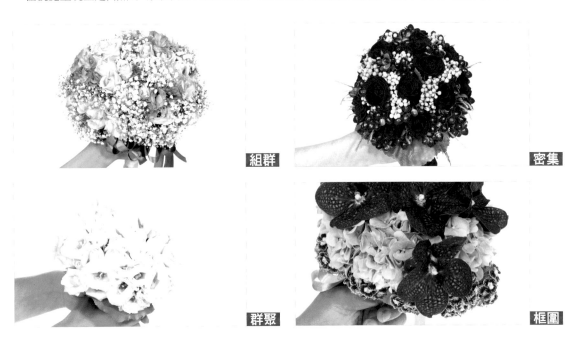

組群　密集　群聚　框圍

・花托捧花

製作時容易呈現幾何形狀，包括圓型、半月型、三角型、瀑布型等，操作上較簡便，且花朵能持續吸水。

・鐵絲纏綁捧花

每朵花皆須纏綁鐵絲，所以花型更為自由，容易表現出製作者想要的型態，但製作工序較費時，且花朵無法吃水，保存不易。

捧花花型

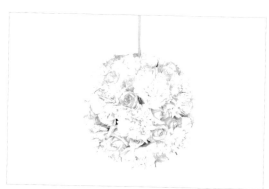

- **圓型**

 是在婚禮中經常使用到一種比較傳統的形式,可以使用花托、手綁、鐵絲纏綁等方式製作,因製作手法多變,是大眾喜愛、接受度高的花型。

 如果新娘的禮服為腰身緊縮,裙擺自腰部開始撐起的式樣,適合選用圓型捧花。體態較小的新娘也適合手持圓型捧花。

- **球型**

 可以使用花托或單純使用球型海綿製作,一般設計上,捧花造型小而精緻,適合身材嬌小的新娘使用。

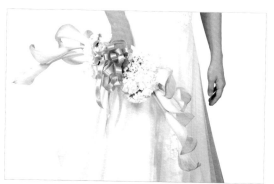

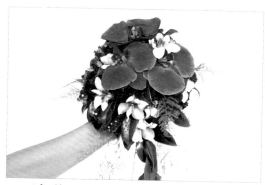

- **C 型或稱彎月型**

 適合身材苗條、個頭較高的新娘,手持的優美設計方式,頗具浪漫情趣。適合手綁或鐵絲纏綁製作,也可以使用花托製作。

- **三角型**

 由三個不同的環形花束組成,是一種富於變化的形式。整體造型新穎別緻,可以使用花托與鐵絲製作,適合身材高挑的新娘手捧。

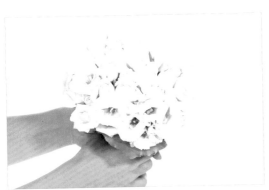

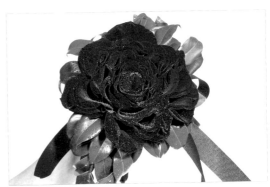

- **花束型**

 以手綁方式製作，適合各種身材、依身高來取量
 大小。

- **合成式捧花**

 使用鐵絲製作，作工細緻，適合各種身材，依身
 高來取衡量的大小。

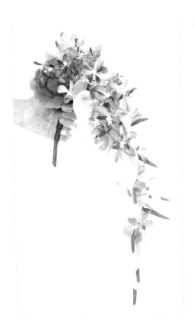

- **瀑布型**

 是一種比較流行的捧花類型，具有飄逸、華麗的美感，因線條
 柔和，花、葉皆往下垂，在行走時飄搖在婚紗前具有動態感適
 合以手綁或鐵絲纏綁的方式製作，也可以使用花托製作。
 適合身材修長的新娘使用，身穿裙擺為 A 字型婚紗禮服的新
 娘最適合拿瀑布型捧花。

胸花製作要點

· 在製作胸花的時候，重量盡量輕，且不要使用過多的葉子。

· 所有花與葉子必須纏上鐵絲與紙膠帶製作。

· 須配合不同主題，選擇正確且適合的花卉製作。

· 須找一個固定纏綁點，並以紙膠帶固定使胸花不散落。

· 胸花比例為花朵佔 4/5，花腳佔 1/5。

· 胸花曲線須與臉部曲線搭配。

· 通常胸花花腳需分開，但有時可一枝花腳，如圓型胸花。

· 配戴時，花朵向上、花腳向下，如同花卉生長狀態。

· 戴在左肩、心臟上方。

· 胸花可分為各型態，三角型、圓型、S 型、L 型、V 型、半月型，自由型態。

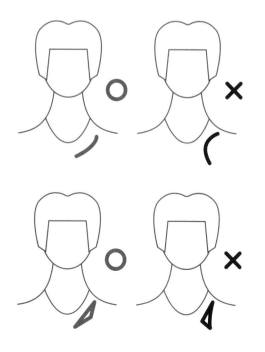

基礎技巧

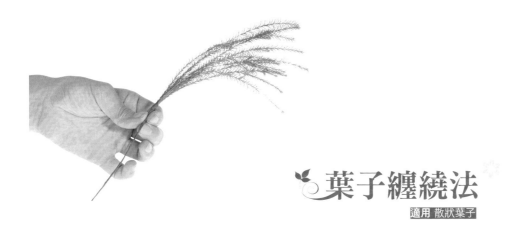

葉子纏繞法

適用 散狀葉子

步驟

1

取 28 號鐵絲。（註：可視花朵大小選擇不同粗細的鐵絲。）

2

用手將 28 號鐵絲彎成 U 字形。

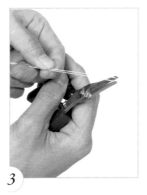

3

以平口鉗為輔助，將鐵絲的 U 字形彎的更小，之後加工於葉子時，才不會太明顯。

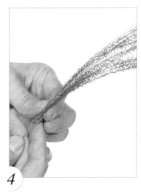

4

將步驟 3 的鐵絲擺放至小綠果的葉子尾端處。

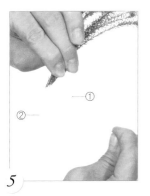

5

用手為輔助將鐵絲①拉成 90 度。

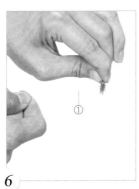

6

承步驟 5，將鐵絲①繞小綠果葉子尾端一圈。

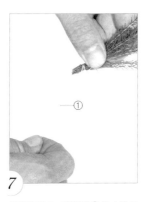

7

重複步驟 6，將鐵絲①繞小綠果葉子三圈。

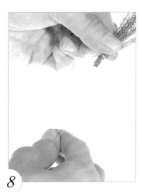

8

將鐵絲①和鐵絲②拉成平行狀。

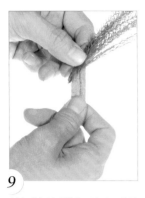

9

以咖啡色紙膠帶放置步驟 8 的鐵絲上方，以遮蓋住鐵絲。

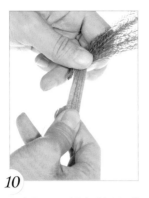

10

承步驟 9，用手將咖啡色紙膠帶向下拉扯。

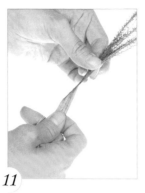

11

承步驟 10，順勢將咖啡色紙膠帶向下纏繞鐵絲。

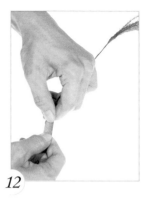

12

重複步驟 11，繞到鐵絲尾端。

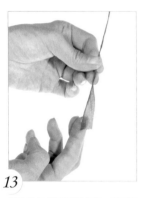

13

將咖啡色紙膠帶撕下後，留下需要的長度。

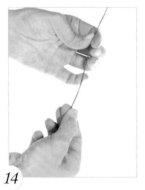

14

最後以咖啡色紙膠帶繞至鐵絲尾端即可。

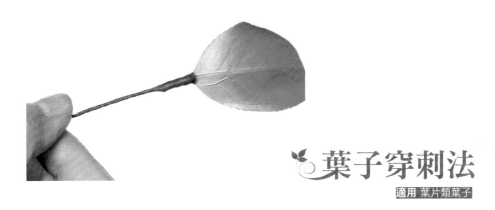

葉子穿刺法

適用 葉片類葉子

步驟

1 取 28 號鐵絲，以平口鉗將鐵絲彎成 U 字形。（註：可視花朵大小選擇不同粗細的鐵絲。）

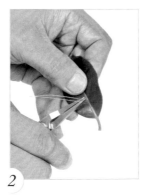

2 以平口鉗為輔助，將鐵絲擺放在茶樹葉尾端 2/3 處。

3 承步驟 2，將茶樹葉以鐵絲刺穿後，將茶樹葉翻到另一面，將鐵絲拉成 90 度。

4 承步驟 3，以拉成 90 度的鐵絲纏繞其他鐵絲 3 圈，並將剩餘的鐵絲向其餘的鐵絲位置拉攏。

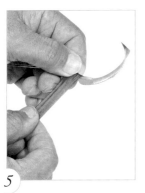

5 用手將咖啡色紙膠帶向下拉扯，順勢向下纏繞鐵絲。

6 如圖，茶樹葉加工完成。

花朵纏繞法

步驟

1 取 28 號鐵絲。（註：可視花朵大小選擇不同粗細的鐵絲。）

2 以平口鉗將鐵絲彎成 U 字形。

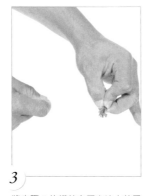

3 將步驟 2 的鐵絲套至白法小菊尾端，用手為輔助將鐵絲拉成 90 度。

4 以鐵絲繞白法小菊三圈。

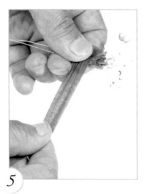

5 最後以咖啡色紙膠帶向下拉扯，再順勢向下纏繞鐵絲即可。

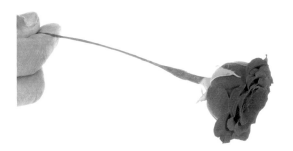

十字穿法

適用 花苞類花材

步驟

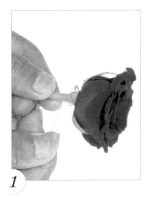

1

以剪刀剪下紅玫瑰花心，須保留些許花萼部分，再將鐵絲擺放在紅玫瑰下方 1 公分處。（註：可視花朵大小選擇不同粗細的鐵絲。）

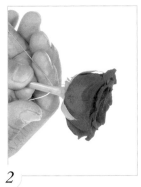

2

承步驟 1，將鐵絲完全刺穿紅玫瑰花梗，並用手將鐵絲順勢向下彎折。

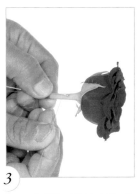

3

取另一根鐵絲，擺放在步驟 2 的鐵絲下方，與前一鐵絲呈十字方向。

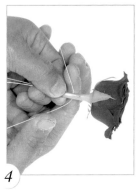

4

將鐵絲完全刺穿紅玫瑰花梗，並用手將鐵絲順勢向下彎折。

5

用手將咖啡色紙膠帶向下拉扯，順勢向下纏繞鐵絲。

6

如圖，十字穿法完成。

花萼穿刺法

適用 花梗較短，而需要加工的花材

步 驟

1

取 28 號鐵絲，以平口鉗將鐵絲彎成 U 字形。（註：可視花朵大小選擇不同粗細的鐵絲。）

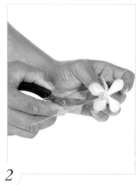

2

取已將花梗去除的黃千代蘭，以平口鉗為輔助以 U 字形鐵絲尾端刺穿花萼中心點。

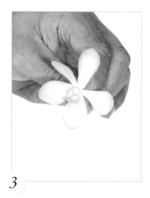

3

承步驟 2，將 U 字形鐵絲頂端拉到花萼處。

4

用手為輔助，將鐵絲拉成 90 度。

5

以鐵絲繞黃千代蘭三圈。

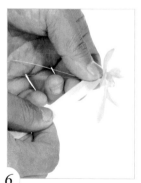

6

最後將黃色紙膠帶向下拉扯，順勢向下纏繞鐵絲即可。（註：可依花朵色系選擇不同顏色的紙膠帶。）

繡球固定法

適用 繡球花

步 驟

1

取 28 號鐵絲,將鐵絲以平口鉗繞成一圓圈狀。(註:可視花朵大小選擇不同粗細的鐵絲。)

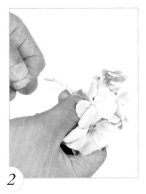

2

將藍繡球套入步驟 1 的圓圈中。

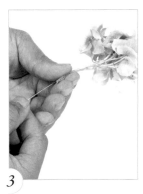

3

承步驟 2,用手為輔助將圓圈順勢往上推至藍繡球花梗中。

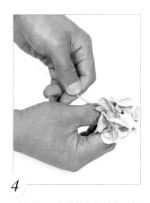

4

承步驟 3,將鐵絲往上推擠,使藍繡球花朵聚集在一起。

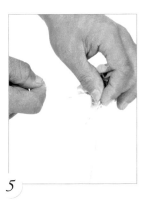

5

用手為輔助,將鐵絲拉成 90 度。

6

以鐵絲繞藍繡球三圈。

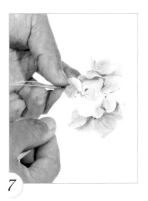

7

用手將藍色紙膠帶向下拉扯。

8

最後將藍色紙膠帶順勢向下纏繞鐵絲即可。

花瓣穿法

適用 各類型花瓣

步 驟

1
取數朵玫瑰花,並將花瓣逐一剝下。

2
取 28 號鐵絲,並以平口鉗將鐵絲彎成 U 字形,須完成兩根 U 字形鐵絲。

3
承步驟 2,將鐵絲穿插過玫瑰花花瓣約根部 1/3 的位置。

4
承步驟 3,須將鐵絲向下拉,使 U 形部分緊靠花瓣。

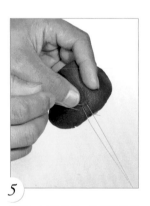

5
另取一 U 形鐵絲,從花瓣後側同樣約根部 1/3 的位置,由後向前穿插鐵絲。

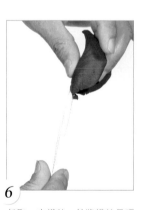

6
任取一支鐵絲,並將鐵絲呈現 90 度。

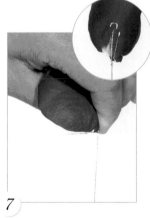

7
承步驟 6,以鐵絲纏繞其他鐵絲 3 圈後,將剩餘的鐵絲向其餘的鐵絲位置並攏。

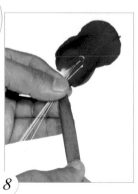

8
最後以紅色紙膠帶纏繞鐵絲至尾端即可。

法式蝴蝶結

步驟

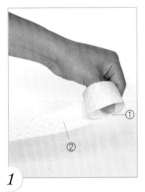

1

取一黃色寬緞帶，並將緞帶的一端繞成一圓圈。

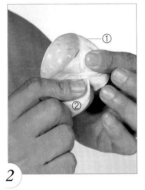

2

以左手食指和大拇指將緞帶①尾端壓緊，再以右手的大拇指和食指將緞帶②扭轉180度。

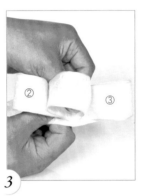

3

先將緞帶②繞成一圓圈，再將緞帶③繞成一圓圈。

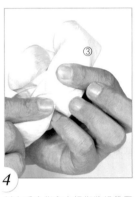

4

以左手食指和大拇指將緞帶壓緊，再以右手的大拇指和食指將緞帶③扭轉180度。

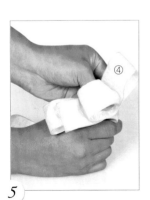

5

將緞帶④繞成一圓圈。

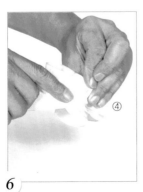

6

承步驟5，以左食指和大拇指將緞帶壓緊，再以右手的大拇指和食指將緞帶④扭轉180度。

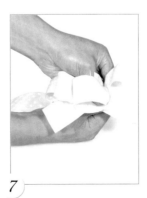

7

重複步驟5-6，將緞帶繞圈後再扭轉180度，直到製作至需要的緞帶花大小。

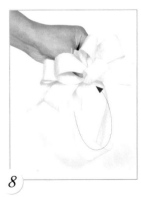

8

用手將緞帶繞一大圓圈，並用食指固定。

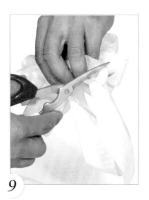

9

以剪刀將緞帶剪斷。

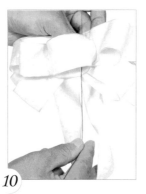

10

取28號鐵絲穿過步驟1的圓圈。

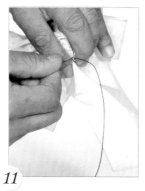

11

承步驟10，將鐵絲穿過後再將鐵絲稍微扭轉。

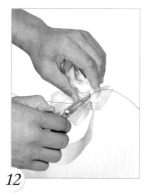

12

以平口鉗為輔助將鐵絲扭轉至緞帶花不會鬆脫。

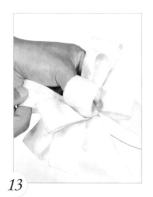

13

用手調整緞帶花的花瓣。

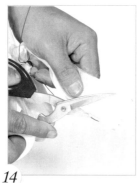

14

將步驟8的圓圈尾端以剪刀斜剪。

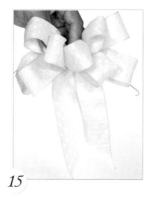

15

如圖，緞帶花製作完成。

手作頭花

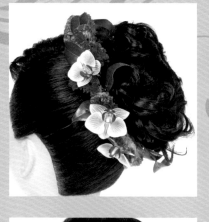
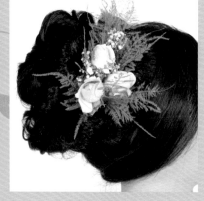
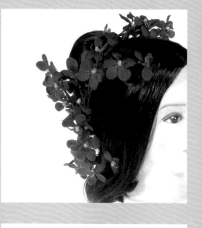
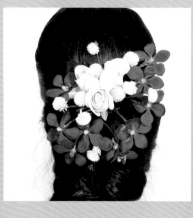
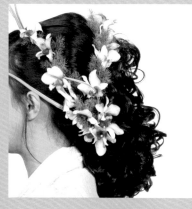
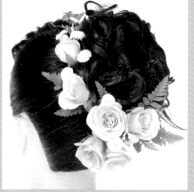
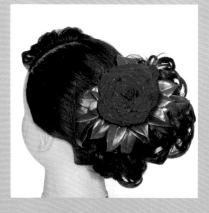
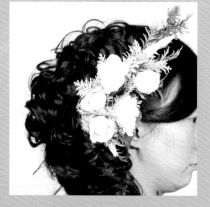
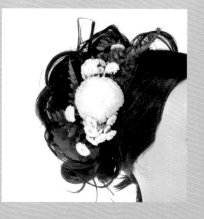

紫

漾夏日

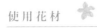

使用花材 _____（C型）

紫星辰、蝴蝶蘭、茶樹葉

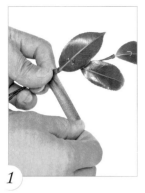

1

先將所有茶樹葉以鐵絲加工,並繞上咖啡色紙膠帶後,取三片茶樹葉,以間隔 1/2 的距離擺放成一葉串,再依序以咖啡色紙膠帶固定。

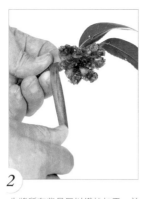

2

先將所有紫星辰以鐵絲加工,並繞上咖啡色紙膠帶後,取一紫星辰,擺放至步驟 1 的葉串下方,再以咖啡色紙膠帶固定。

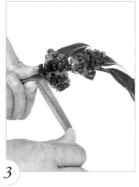

3

取紫星辰和茶樹葉堆疊至步驟 2 的紫星辰下方,再依序以咖啡色紙膠帶固定。

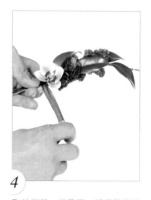

4

取茶樹葉、紫星辰、蝴蝶蘭往下擺放,再依序以咖啡色紙膠帶固定。(註:可先將所有蝴蝶蘭以鐵絲加工,並繞上咖啡色紙膠帶。)

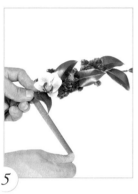

5

取茶樹葉擺放至蝴蝶蘭下方,再取紫星辰擺放至蝴蝶蘭側邊後,依序以咖啡色紙膠帶固定。

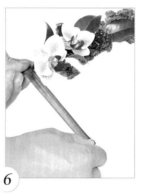

6

取蝴蝶蘭擺放至步驟 5 的花串下方,再依序以咖啡色紙膠帶加強固定。

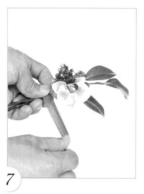

7

另取三片茶樹葉、紫星辰、蝴蝶蘭製作成花串,須依序以咖啡色紙膠帶固定。

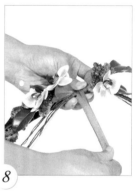

8

將步驟 7 的花串與步驟 6 的花串尾端交疊,形成一 C 型,再以咖啡色紙膠帶固定花串接點處。

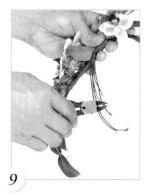

9

以斜嘴鉗剪斷鐵絲,減輕頭花重量。

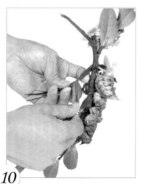

10

最後再以咖啡色紙膠帶纏繞全部鐵絲即可。(註:可以鑷子調整花型。)

浪漫粉紅

使用花材

翡翠粉玫瑰、滿天星、長文竹

（三角型）

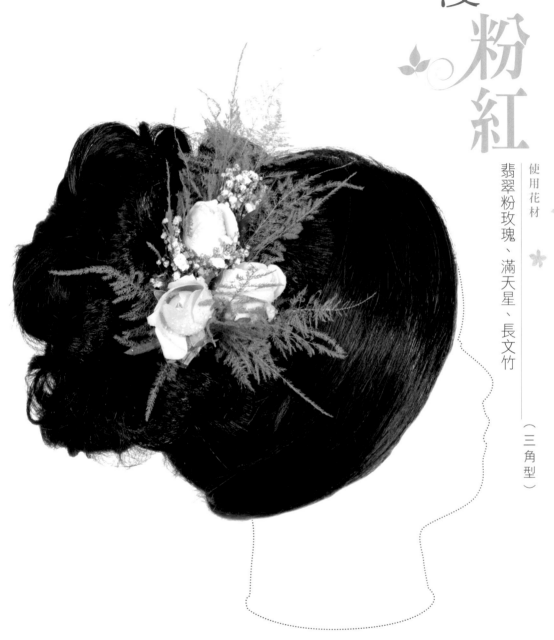

我願意用一輩子的時間陪妳，
用每分每秒將妳的一顰一笑刻劃在我心裏。

步驟

1
先將所有長文竹以鐵絲加工,並繞上淺綠色紙膠帶後,取三支長文竹組成葉串,再以綠色紙膠帶固定。

2
取一束已加工的滿天星,並將滿天星擺放在步驟 1 的葉串上方,再以淺綠色紙膠帶固定。

3
先將所有翡翠粉玫瑰以鐵絲加工,並繞上淺綠色紙膠帶後,再取一朵翡翠粉玫瑰,堆疊在步驟 2 的滿天星下方 1/2 處。

4
取兩小束長文竹擺放在步驟 3 翡翠粉玫瑰兩側,再依序以淺綠色紙膠帶固定。

5
取兩小束已加工的滿天星,堆疊在步驟 3 翡翠粉玫瑰下方,包覆住翡翠粉玫瑰,再依序以淺綠色紙膠帶固定。

6
取翡翠粉玫瑰擺放在步驟 3 的翡翠粉玫瑰下方 1/2 處,再以淺綠色紙膠帶固定。

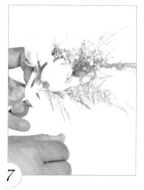

7
取翡翠粉玫瑰擺放在步驟 6 的翡翠粉玫瑰側邊,使三朵翡翠粉玫瑰呈現三角形構圖後,再以淺綠色紙膠帶固定。

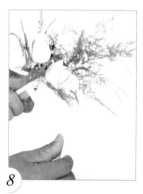

8
取長文竹,分別放置在步驟 7 翡翠粉玫瑰的側邊和中間,再依序以淺綠色紙膠帶固定。

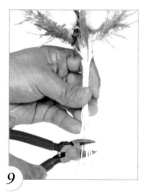

9
以斜嘴鉗剪斷鐵絲,減輕頭花重量,再以淺綠色紙膠帶纏繞全部鐵絲。

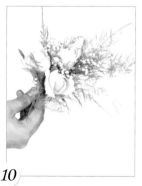

10
最後用手將鐵絲彎成 L 形即可。

紅色優雅

色優雅

紅千代蘭

使用花材

（花束型）

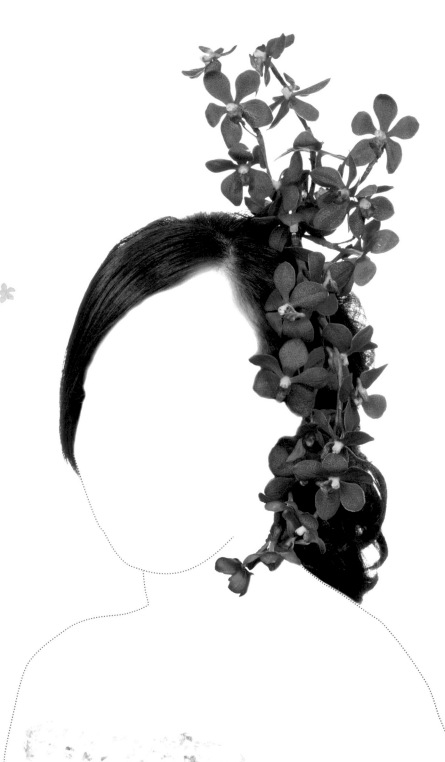

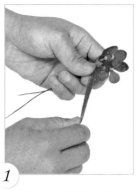

1

先將所有紅千代蘭以鐵絲加工，並繞上紅色紙膠帶後，再取兩朵紅千代蘭以 1/2 的間隔擺放後，以紅色紙膠帶固定。

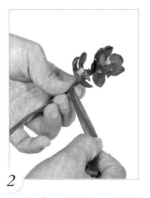

2

取第三朵紅千代蘭以 1/2 的間隔往下擺放後，再以紅色紙膠帶固定。

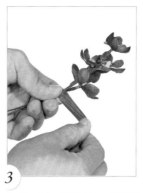

3

取第四朵紅千代蘭以 1/2 的間隔往下擺放後，再以紅色紙膠帶固定。

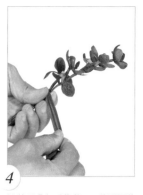

4

取第五朵紅千代蘭 1/2 的間隔往下擺放，以紅色紙膠帶固定，完成由五朵紅千代蘭組成的花串。

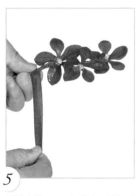

5

重複步驟 1-2，完成由三朵紅千代蘭組成的花串。

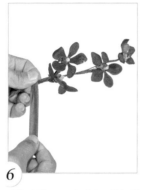

6

重複步驟 1-3，完成由四朵紅千代蘭組成花串。（註：可預先做由三、四、五朵組合的紅千代蘭花串，之後在組合時可依個人喜好擺放。）

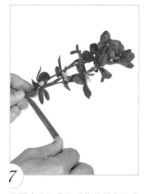

7

取兩串由五朵紅千代蘭組合而成的花串，擺放在一起後，再以紅色紙膠帶固定。

8

取五朵紅千代蘭組合而成的花串，擺放在步驟 7 的花串上方 1/2 處，增加整體垂墜感後，再以紅色紙膠帶固定。

9

取三朵紅千代蘭組合而成的花串，將鐵絲微彎成〈形後，再擺放在步驟 8 花串上方，並以紅色紙膠帶固定。

10

取四朵紅千代蘭組合而成的花串，將鐵絲微彎成 L 形後，再擺放在步驟 9 花串上方，並以紅色紙膠帶固定。

11

最後取五朵紅千代蘭組合而成的花串，擺放在步驟 10 花串上方，再以紅色紙膠帶固定全部鐵絲即可。

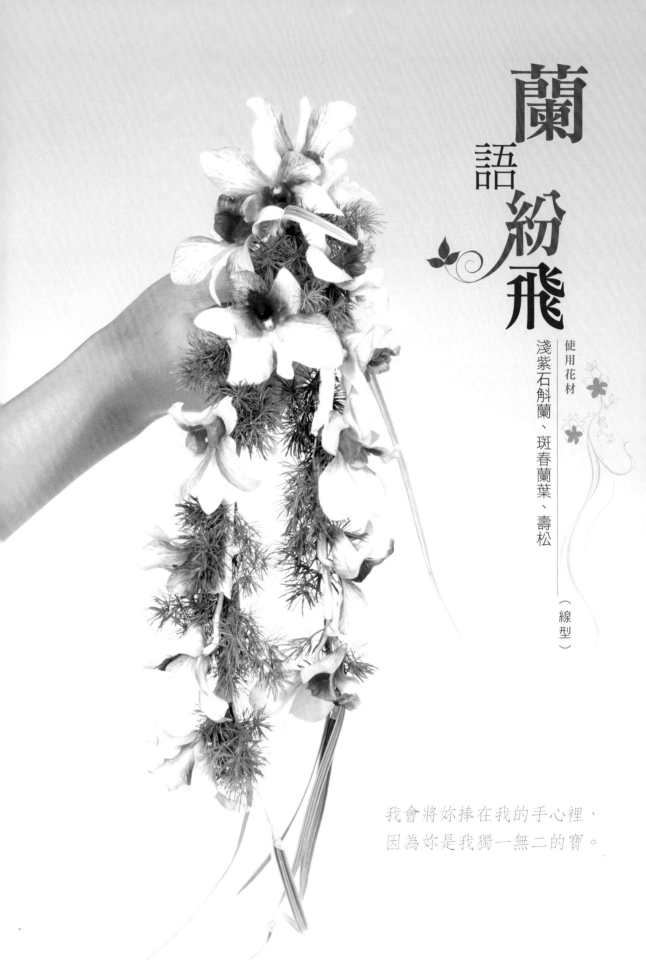

蘭語紛飛

蘭

淺紫石斛蘭、斑春蘭葉、壽松

使用花材

（線型）

我會將妳捧在我的手心裡，
因為妳是我獨一無二的寶。

1

先將所有斑春蘭葉以鐵絲加工，並繞上淺綠色紙膠帶後，再取三支斑春蘭葉以 2/3 的間隔組成一葉串，再依序以淺綠色紙膠帶固定。

2

取兩小束已加工過的壽松擺放在步驟 1 的斑春蘭葉下方，再依序以淺綠色紙膠帶固定。（註：可先將所有壽松以鐵絲加工，並繞上咖啡色紙膠帶。）

3

取已加工的淺紫石斛蘭擺放在步驟 2 的壽松下方，再以淺綠色紙膠帶固定。（註：可先將所有淺紫石斛蘭以鐵絲加工，並繞上紫色紙膠帶。）

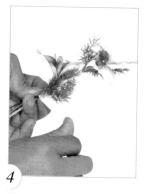

4

將淺紫石斛蘭擺放在步驟 3 的淺紫石斛蘭下方，再取兩小束壽松堆疊至淺紫石斛蘭側邊，依序以淺綠色紙膠帶固定。

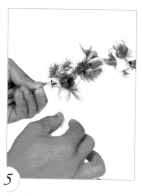

5

取一壽松擺放在步驟 4 的壽松下方，再取淺紫石斛蘭擺放至壽松側邊，並依序以淺綠色紙膠帶固定。

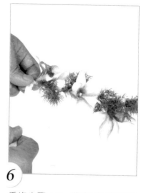

6

重複步驟 4-5，將淺紫石斛蘭和壽松以一左一右的方式堆疊，使花串產生螺旋狀，再依序以淺綠色紙膠帶固定，完成花串 1。

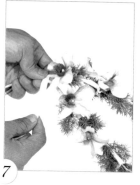

7

重複步驟 2-6 製作出花串 2 後，將花串 1 和花串 2 組合成 V 字形，再以淺綠色紙膠帶固定。

8

取斑春蘭葉、淺紫石斛蘭、壽松擺放至步驟 7 花串下方，再依序以淺綠色紙膠帶固定。

9

最後取三朵淺紫石斛蘭依序擺放至步驟 8 花串下方增加頭花層次感，再依序以淺綠色紙膠帶固定全部鐵絲即可。

甜蜜花色

使用花材 —————————————— （三角型）

翡翠粉玫瑰、白千日紅、紅千代蘭

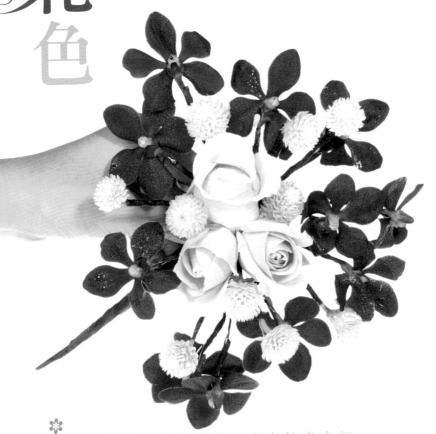

我想著你，我戀著你，沒有絲毫虛假，
我愛著妳，我念著妳，絕沒有二心。

頭花示意圖

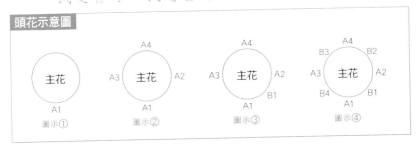

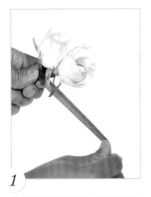

1

先將所有的翡翠粉玫瑰以鐵絲加工，並繞上咖啡色紙膠帶後，再取三朵翡翠粉玫瑰，呈現三角形構圖後，依序以咖啡色紙膠帶固定。

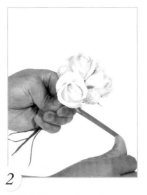

2

取三朵已加工的白千日紅，擺放至步驟1翡翠粉玫瑰的交界點，再依序以咖啡色紙膠帶固定。

（註：可先將所有白千日紅以鐵絲加工，並繞上咖啡色紙膠帶。）

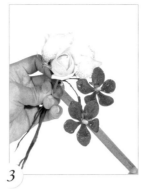

3

先將所有紅千代蘭以鐵絲加工，並繞上紅色紙膠帶，再取兩朵紅千代蘭，將鐵絲微彎成U字形擺放至A1區後，依序以咖啡色紙膠帶固定。（註：請參考圖示①。）

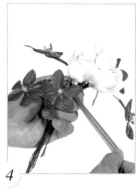

4

取三朵紅千代蘭擺放至A2區、A3區、A4區，再依序以咖啡色紙膠帶固定。（註：請參考圖示②。）

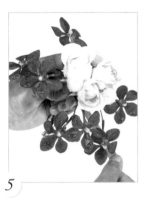

5

取兩朵紅千代蘭依序擺放B1區，再依序以咖啡色紙膠帶固定。

（註：請參考圖示③。）

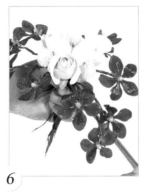

6

取紅千代蘭加入B2、B3、B4區，再依序以咖啡色紙膠帶固定。

（註：請參考圖示④。）

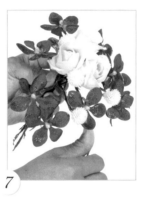

7

取兩朵白千日紅放置在紅千代蘭的間隙中，再依序以咖啡色紙膠帶固定。

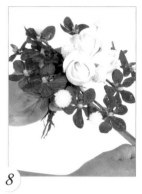

8

重複步驟7，再加入兩朵白千日紅。

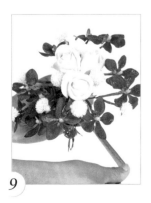

9

重複步驟7，再加入兩朵白千日紅，增加整體顏色的層次感。

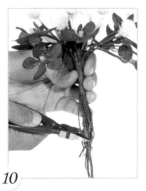

10

最後以斜嘴鉗剪斷鐵絲，再以咖啡色紙膠帶纏繞全部鐵絲即可。

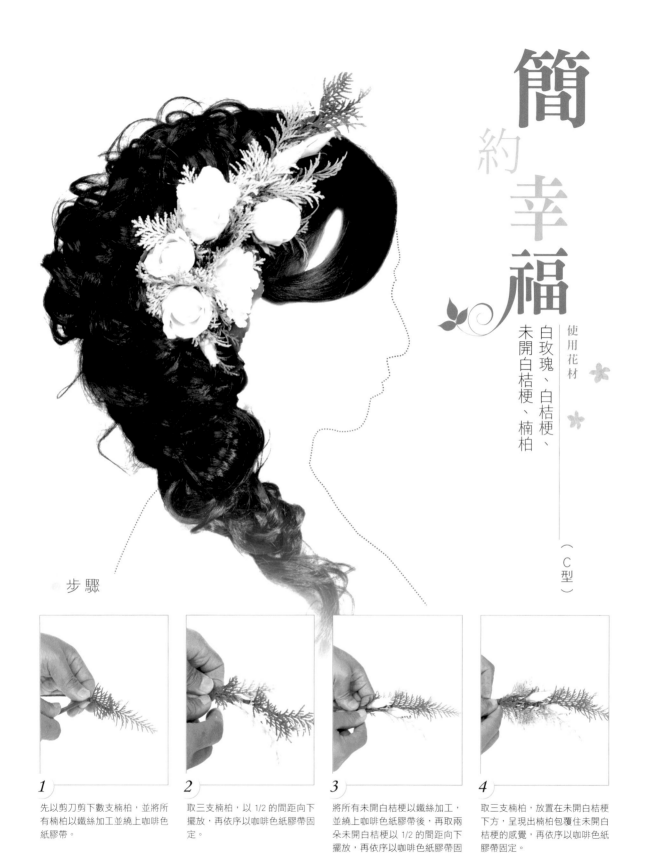

簡約幸福

使用花材

白玫瑰、白桔梗、
未開白桔梗、楠柏

（C型）

步驟

1
先以剪刀剪下數支楠柏，並將所有楠柏以鐵絲加工並繞上咖啡色紙膠帶。

2
取三支楠柏，以 1/2 的間距向下擺放，再依序以咖啡色紙膠帶固定。

3
將所有未開白桔梗以鐵絲加工，並繞上咖啡色紙膠帶後，再取兩朵未開白桔梗以 1/2 的間距向下擺放，再依序以咖啡色紙膠帶固定。

4
取三支楠柏，放置在未開白桔梗下方，呈現出楠柏包覆住未開白桔梗的感覺，再依序以咖啡色紙膠帶固定。

5

將所有白玫瑰以鐵絲加工繞上咖啡色紙膠帶後，取一朵白玫瑰放置在步驟 4 的楠柏下方，再以咖啡色紙膠帶固定。

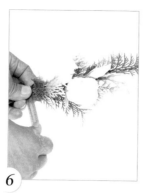

6

取一朵白桔梗擺放在步驟 5 白玫瑰下方，再取一支楠柏放置在白桔梗下方後，以咖啡色紙膠帶固定。

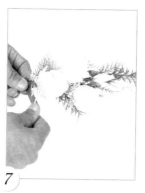

7

重複步驟 6，依序將白玫瑰、楠柏擺放上去，再依序以咖啡色紙膠帶固定，增加頭花層次感。

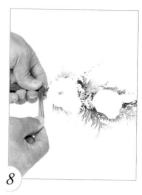

8

在步驟 7 的楠柏下方擺放白桔梗，再以咖啡色紙膠帶固定。

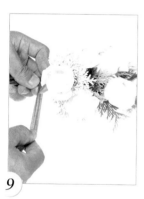

9

在步驟 8 的白桔梗下方擺放楠柏、白玫瑰後，再依序以咖啡色紙膠帶固定。

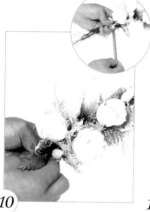

10

將楠柏和未開白桔梗擺放至頭花尾端，使頭花呈現三角形構圖，再依序以咖啡色紙膠帶固定。

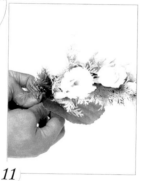

11

取已加工過的銀河葉，放置在步驟 10 的花串下方。

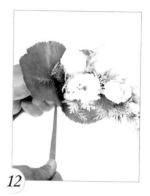

12

重複步驟 11，在花串另一端擺放上銀河葉，再以咖啡色紙膠帶固定至鐵絲中間。

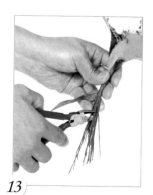

13

以斜嘴鉗剪掉鐵絲，減輕頭花重量，再以咖啡色紙膠帶纏繞全部鐵絲。

14

最後以鑷子調整花串形狀，使頭花呈現 C 型即可。

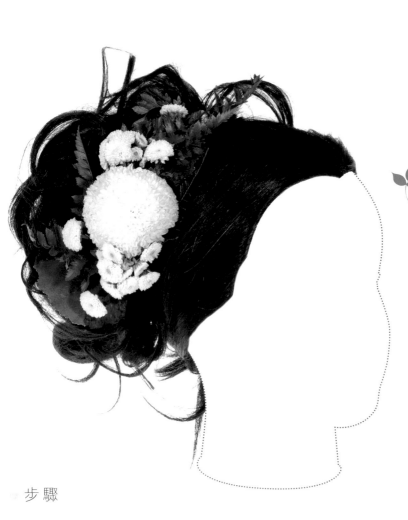

清新自然

使用花材

白乒乓菊、白法小菊、
高山羊齒、長文竹、銀河葉

（C型）

步驟

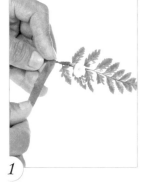

1

取一高山羊齒和白法小菊，將白
法小菊擺放在高山羊齒尾端 1/5
處，再以咖啡色紙膠帶固定。
（註：可先將所有高山羊齒和白法小菊
以鐵絲加工，再繞上咖啡色紙膠帶。）

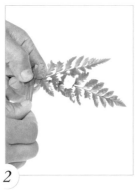

2

取一支高山羊齒，擺放在步驟 1
的高山羊齒 2/3 處，再以咖啡色
紙膠帶固定。

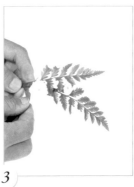

3

取一朵白法小菊，擺放在步驟 2
高山羊齒葉柄下緣，再以咖啡色
紙膠帶固定。

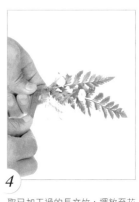

4

取已加工過的長文竹，擺放至花
串尾端，再以咖啡色紙膠帶固定。

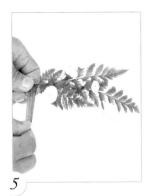

5

重複步驟 1，取高山羊齒和白法小蘭依序以咖啡色紙膠帶固定，增加頭花層次感。

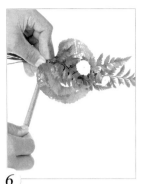

6

取已加工過的銀河葉，擺放至花串後面，再以咖啡色紙膠帶固定。

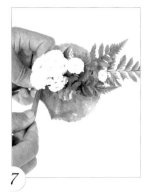

7

取一小束已加工的白法小菊，擺放至花串前方，再以咖啡色紙膠帶固定。（註：可先將小束白法小菊以鐵絲加工，再繞上咖啡色紙膠帶。）

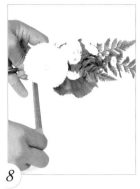

8

取白乒乓菊擺放在步驟 7 白法小菊下方，再以咖啡色紙膠帶固定，使花串營造出由小至大的層次感。

9

取一小束已加工白法小菊，擺放在白乒乓菊下方，呈現白法小菊包覆白乒乓菊的感覺，再以咖啡色紙膠帶固定。

10

取三支高山羊齒放置在步驟 9 花串側邊，再依序以咖啡色紙膠帶固定。

11

取一支長文竹，擺放至步驟 10 高山羊齒另一側，再以咖啡色紙膠帶固定，以增加頭花透明感。

12

取已加工過的銀河葉，放置在步驟 6 銀河葉的對面，再以咖啡色紙膠帶固定，使頭花產生對稱感。

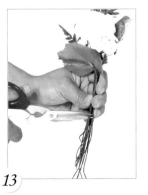

13

以剪刀（也可以斜嘴鉗）剪掉鐵絲，減輕頭花重量，再以咖啡色紙膠帶纏繞全部鐵絲。

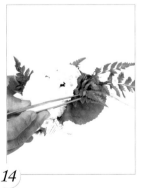

14

最後以鑷子調整頭花形狀，使頭花呈現 C 型即可。

雅致
致
清香

使用花材 （扇型）
白桔梗、白法小菊、銀河葉、壽松

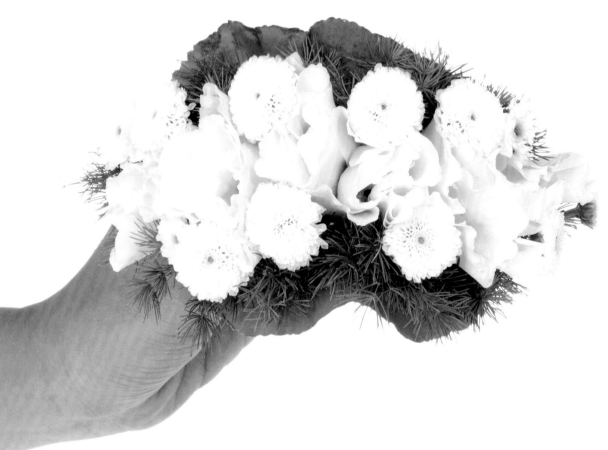

和你相遇是我這輩子最幸福的一件事，
看著微笑的你，
我突然發現我是這世上最幸運的人。

步驟

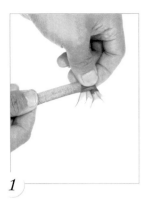

1 先將所有白桔梗以鐵絲加工，並繞上咖啡色紙膠帶後，取兩朵白桔梗以並排方式擺放，再以咖啡色紙膠帶固定。

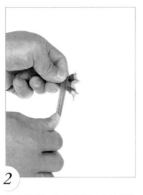

2 取白桔梗，加入步驟1白桔梗的側邊，再以咖啡色紙膠帶固定。

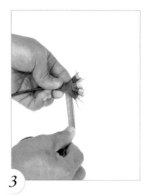

3 重複步驟2，再加入第四朵白桔梗。

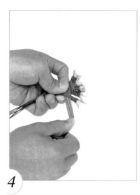

4 重複步驟2，再加入第五朵白桔梗。

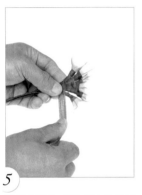

5 重複步驟2，加入第六朵白桔梗，使花束呈現扇形。

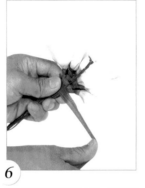

6 取已加工過的白法小菊，擺放至步驟5花束側邊，再以咖啡色紙膠帶固定。（註：可先將所有白法小菊以鐵絲加工，並繞上咖啡色紙膠帶。）

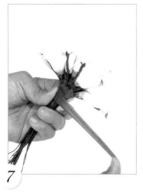

7 重複步驟6，取四朵白法小菊依序擺放至花束側邊，再依序以咖啡色紙膠帶固定。

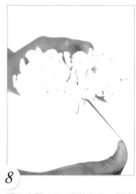

8 重複步驟6-7，將花束另一側也放置白法小菊，再依序以咖啡色紙膠帶固定。

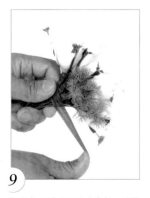

9 取已加工過的三小束壽松，放置在花束的兩側，再依序以咖啡色紙膠帶固定。（註：可先將所有壽松以鐵絲加工，並繞上咖啡色紙膠帶。）

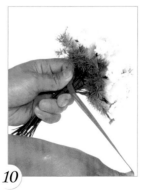

10 重複步驟9，在花束兩側擺放壽松，增加花串層次感，再依序以咖啡色紙膠帶固定。

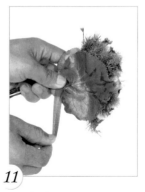

11 取兩支已加工過的銀河葉，放置在花串兩側，再依序以咖啡色紙膠帶固定，使頭花產生對稱感。

12 最後以斜嘴鉗剪斷鐵絲，減輕頭花重量，再以咖啡色紙膠帶纏繞全部鐵絲即可。

甜釀幸福

使用花材 　　　　　　　　　　　　　（三角型）

紅玫瑰、茶樹葉

你寫給我的情歌，釀出了甜蜜的幸福，
那歌名，叫做愛。

1

將所有紅玫瑰花瓣以鐵絲加工，並繞上咖啡色紙膠帶後，再取三片玫瑰花瓣組合成花心，依序以咖啡色紙膠帶固定。（註：須取最小的花瓣。）

2

取花瓣以間距 1/3 的距離堆疊成玫瑰花，依序以咖啡色紙膠帶固定。

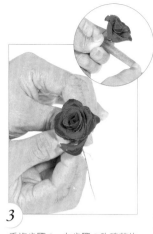

3

重複步驟 2，在步驟 2 玫瑰花的上、下、左、右邊依序加上花瓣，再依序以咖啡色紙膠帶固定鐵絲。

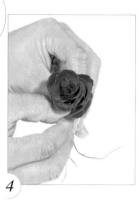

4

重複步驟 2，依序堆疊上花瓣。（註：可依照花形調整鐵絲彎度。）

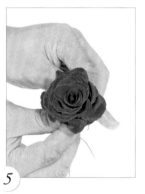

5

重複步驟 2，依序加上花瓣，使玫瑰愈來愈大朵。

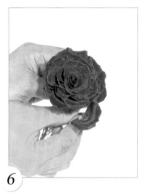

6

重複步驟 2，依序堆疊上花瓣。（註：當組合玫瑰愈來愈大，須將鐵絲微彎至可貼合花束。）

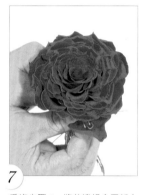

7

重複步驟 2，將花瓣組合至新人需要的大小。

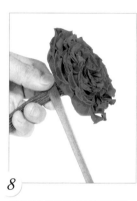

8

以咖啡色紙膠帶固定全部鐵絲，使花束不易變形。

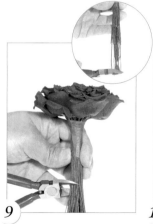

9

以斜嘴鉗剪斷鐵絲。（註：可將鐵絲剪成階梯狀，以減輕頭花重量。）

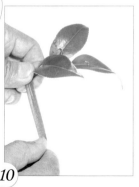

10

取三片茶樹葉以 1/2 的距離組合成葉串，再依序以咖啡色紙膠帶固定。（註：可先將葉串組合至需要的數量。）

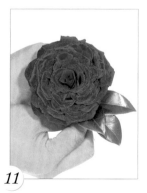

11

取茶樹葉葉串擺放至組合玫瑰後方，再以咖啡色紙膠帶固定。

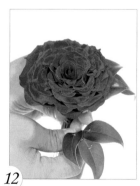

12

重複步驟 11，可微彎茶樹葉葉串，使葉串更貼合組合玫瑰。

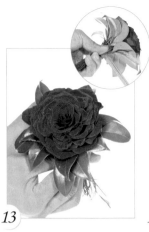

13
重複步驟 12，以茶樹葉葉串鋪滿組合玫瑰下方，增加層次感，再依序以咖啡色紙膠帶固定鐵絲。

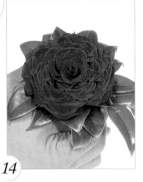

14
取茶樹葉葉串，放置在步驟 13 的茶樹葉側邊，再以咖啡色紙膠帶固定，使葉串往下延伸。

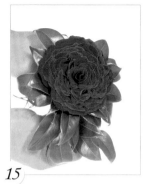

15
重複步驟 14，再取茶樹葉葉串將花形拉長。

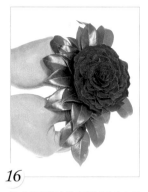

16
取茶樹葉葉串依序擺放至花束另一側，再以咖啡色紙膠帶固定，使花束有對稱感。

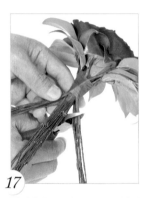

17
以斜嘴鉗剪斷鐵絲，減輕頭花重量。（註：可將未剪過鐵絲挑出，方便剪裁。）

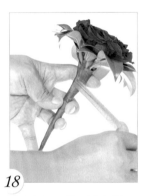

18
以咖啡色紙膠帶固定全部鐵絲。（註：可由上往下纏繞後，再由下往上纏繞，可使手不易被鐵絲刺到。）

19
最後用手為輔助將鐵絲彎成倒鉤形即可。

紫戀氣息

使用花材

紫千代蘭、紫火鶴、茶樹葉

（Ｃ型）

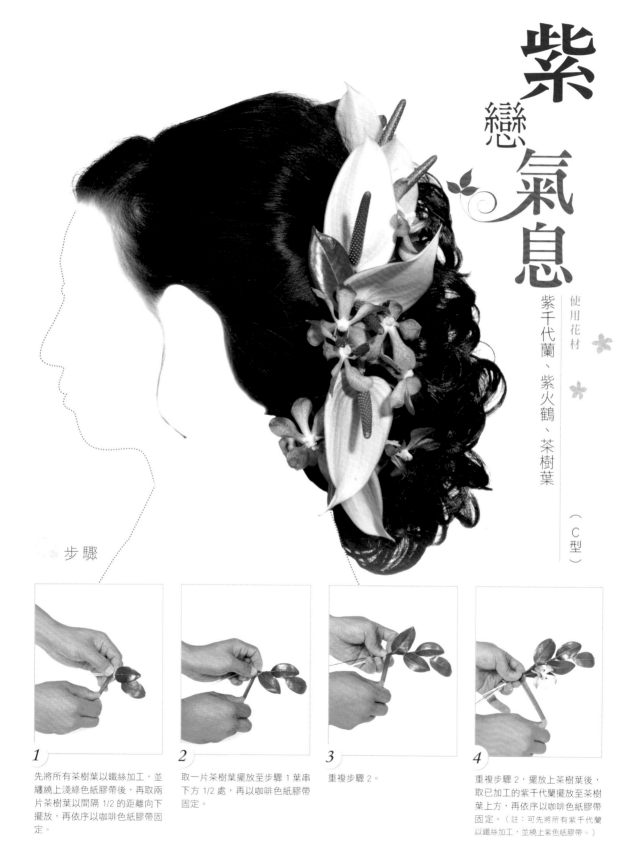

步驟

1

先將所有茶樹葉以鐵絲加工，並纏繞上淺綠色紙膠帶後，再取兩片茶樹葉以間隔 1/2 的距離向下擺放，再依序以咖啡色紙膠帶固定。

2

取一片茶樹葉擺放至步驟 1 葉串下方 1/2 處，再以咖啡色紙膠帶固定。

3

重複步驟 2。

4

重複步驟 2，擺放上茶樹葉後，取已加工的紫千代蘭擺放至茶樹葉上方，再依序以咖啡色紙膠帶固定。（註：可先將所有紫千代蘭以鐵絲加工，並繞上紫色膠帶。）

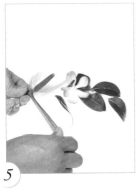

5
取一朵已加工過的紫火鶴，放置在步驟 4 茶樹葉下方，再以咖啡色紙膠帶固定。（註：可先將所有紫火鶴以鐵絲加工，並繞上紫色紙膠帶。）

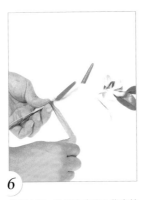

6
取紫火鶴，放置在步驟 5 紫火鶴下方 1/2 處，再以咖啡色紙膠帶固定。

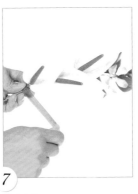

7
重複步驟 6。

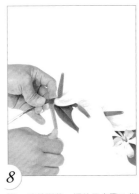

8
取一片茶樹葉，擺放至步驟 7 紫火鶴下方，再以咖啡色紙膠帶固定。

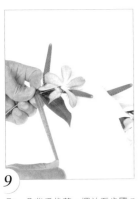

9
取一朵紫千代蘭，擺放至步驟 7 紫火鶴下方 1/2 處，再以咖啡色紙膠帶固定，增加整體層次感。

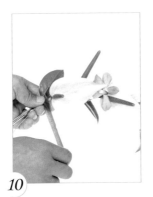

10
以茶樹葉、紫火鶴加入步驟 9 的花串，再依序以咖啡色紙膠帶固定。

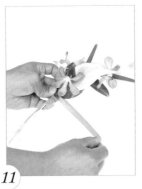

11
取一片茶樹葉和兩朵紫千代蘭，加入步驟 10 的花串下方，再依序以咖啡色紙膠帶固定。

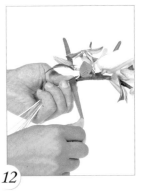

12
將加工過的紫火鶴和茶樹葉的鐵絲彎成倒 U 形，擺放至步驟 11 的花串下方，再依序以咖啡色紙膠帶固定。

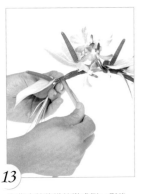

13
取紫火鶴將鐵絲彎成倒 U 形後，再擺放至步驟 12 的紫火鶴下方。（註：紫火鶴間須預留空間。）

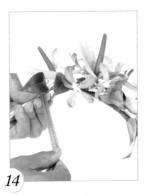

14
依序取紫千代蘭、茶樹葉填補步驟 13 的預留空間，再以咖啡色紙膠帶固定。

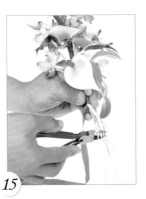

15
將步驟 14 的咖啡色紙膠帶纏繞至鐵絲中段時，以斜嘴鉗剪斷鐵絲，減輕頭花重量，再依序以咖啡色紙膠帶纏繞全部鐵絲。

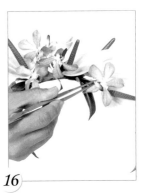

16
最後以鑷子調整花串形狀，使頭花呈現 C 型即可。

神秘異曲

使用花材

（線型）

粉繡球、翡翠粉玫瑰、壽松、長文竹

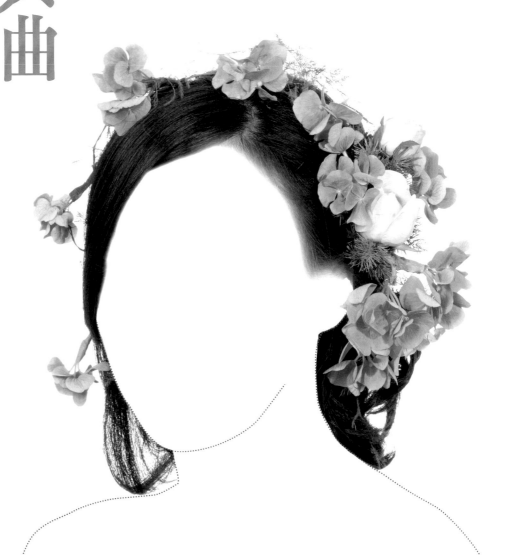

1

取長文竹，並以 28 號咖啡色鐵絲纏繞葉柄，使葉柄像樹幹、長文竹像樹一樣。（註：可依照長文竹的線條設計。）

2

先將所有粉繡球以鐵絲加工，並繞上粉色紙膠帶後，再將粉繡球擺放至長文竹的 1/3 處，再以咖啡色紙膠帶固定。（註：可先將多餘鐵絲剪斷，後續堆疊花朵會較順手。）

3

重複步驟 2，取第二朵粉繡球以咖啡色紙膠帶固定。（註：兩朵花距離約 7 公分。）

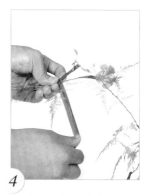

4

取已加工的翡翠粉玫瑰，擺放至步驟 3 的粉繡球下方，再以咖啡色紙膠帶固定。

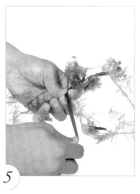

5

取兩小束已加工的壽松，擺放至步驟 4 的翡翠粉玫瑰下方，再依序以咖啡色紙膠帶固定，增添綠意。

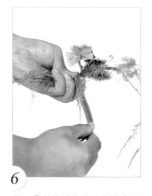

6

取一朵粉繡球將鐵絲微彎成 90 度後，擺放至步驟 5 的壽松下方，再以咖啡色紙膠帶固定。

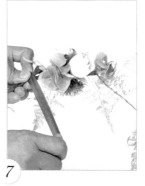

7

取翡翠粉玫瑰擺放至步驟 6 粉繡球下方，並取粉繡球擺放至翡翠粉玫瑰側邊，再依序以咖啡色紙膠帶固定。

8

取三朵粉繡球，擺放至步驟 7 翡翠粉玫瑰側邊，再依序以咖啡色紙膠帶固定。

9

取翡翠粉玫瑰，擺放至步驟 2 粉繡球前方，再以咖啡色紙膠帶固定。

10

取兩朵粉繡球，擺在步驟 9 翡翠粉玫瑰下方，再依序以咖啡色紙膠帶固定。

11

再取壽松環繞步驟 10 的花朵空隙，並依序以咖啡色紙膠帶固定，增加整體層次感。

12

最後以鑷子調整花串形狀，使頭花呈現線型即可。（註：可選擇用緞帶裝飾，增加整體色彩豐富度。）

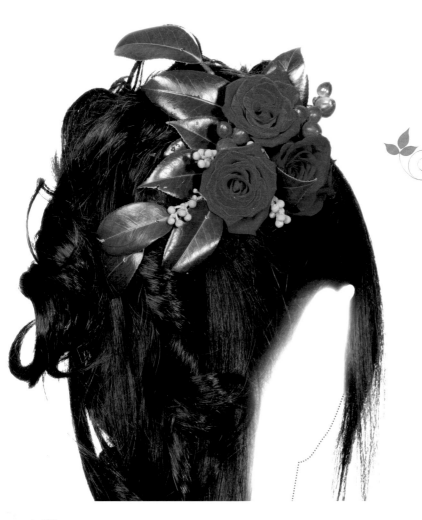

沐夏初開

使用花材

紅玫瑰、茶樹葉、小綠果、火龍果

（合成型）

步驟

1

先將所有茶樹葉以鐵絲加工，並繞上咖啡色紙膠帶後，再取兩片茶樹葉。

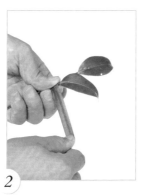

2

取茶樹葉以 1/2 的間隔擺放，再以咖啡色紙膠帶固定。

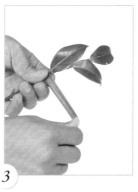

3

重複步驟 2。

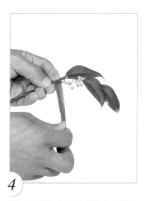

4

取已加工的小綠果擺放在步驟 3 的茶樹葉下方，再以咖啡色紙膠帶固定。（註：可先將所有小綠果以鐵絲加工，並繞上咖啡色紙膠帶。）

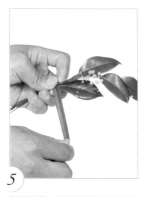

5

取茶樹葉，將茶樹葉擺放至小綠果下方 1/2 處。

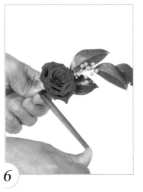

6

取已加工的紅玫瑰放置在步驟 5 的葉串上方，再以咖啡色紙膠帶固定。

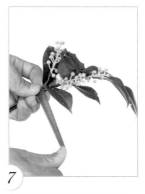

7

取小綠果、茶樹葉依序往下堆疊，再依序以咖啡色紙膠帶固定，增加花串層次感。

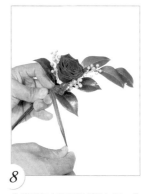

8

先將所有火龍果以鐵絲加工，並繞上咖啡色紙膠帶後，取一小束火龍果，擺放在步驟 7 兩束小綠果中間，再以咖啡色紙膠帶固定。

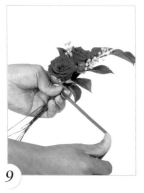

9

取已加工的紅玫瑰放置在步驟 6 的玫瑰下方，再取茶樹葉放置在紅玫瑰下方，以襯托紅玫瑰，並依序以咖啡色紙膠帶固定。

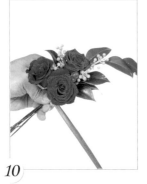

10

取一朵已加工的紅玫瑰，擺放至步驟 9 的紅玫瑰側邊，使三朵紅玫瑰呈現三角形構圖後，再以咖啡色紙膠帶固定。

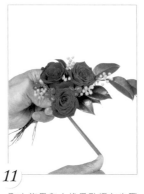

11

取火龍果和小綠果點綴在步驟 10 的紅玫瑰下方，以增加整體層次感。

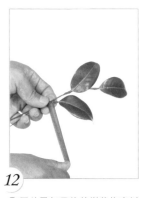

12

取三片已加工的茶樹葉依序以咖啡色紙膠帶固定，組合成一葉串。

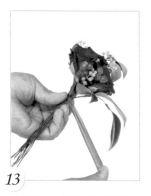

13

承步驟 12，將葉串擺放至步驟 11 的頭花下方產生下垂感後，再以咖啡色紙膠帶固定。

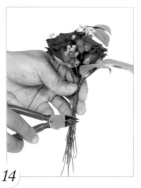

14

以斜嘴鉗剪斷鐵絲，減輕頭花重量，再以咖啡色紙膠帶纏繞全部鐵絲。

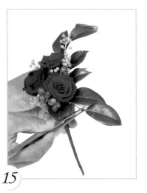

15

最後以鑷子調整頭花形狀，使頭花呈現三角型即可。

璀

璨千陽

使用花材 　　　　　　　　　　　　　　　　（自由型）

黃千代蘭

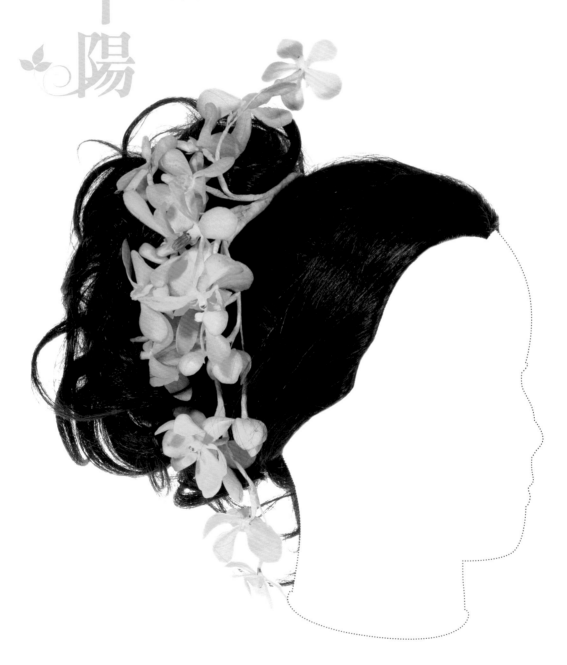

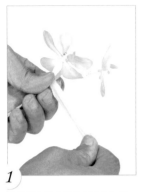

1

先將所有黃千代蘭以鐵絲加工，並繞上黃色紙膠帶後，再取兩朵黃千代蘭，以 1/2 的間隔擺放，再以黃色紙膠帶固定。（註：黃千代蘭花朵須由小至大擺放。）

2

用手微彎黃千代蘭的鐵絲使花面朝外，再放置在步驟 1 的花串下方 1/2 處，並以黃色紙膠帶固定。

3

重複步驟 2，加入第四朵黃千代蘭。

4

重複步驟 2，加入第五朵黃千代蘭，完成花串 1。

5

重複步驟 1-3，製作出由四朵黃千代蘭組合而成的花串 2，再依序以黃色紙膠帶固定。

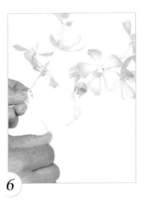

6

將花串 1 和花串 2 組合成一花串，再以黃色紙膠帶固定。

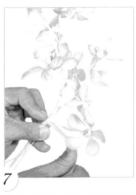

7

取 1-2 朵黃千代蘭，填補步驟 6 花串的空隙，並以咖啡色紙膠帶固定。

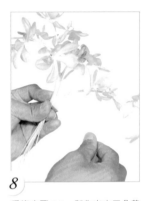

8

重複步驟 1-2，製作出由三朵黃千代蘭組合而成的花串，再以黃色紙膠帶固定。（註：此頭花可依個人喜好調整出不同的形狀。）

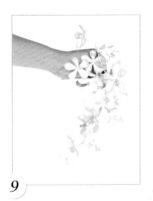

9

可用手調整鐵絲形狀成月眉型。

10

可用手調整鐵絲形狀成花串型。

11

可用手調整鐵絲形狀成線型。

12

最後，可再用手調整鐵絲形狀成三角型即可。

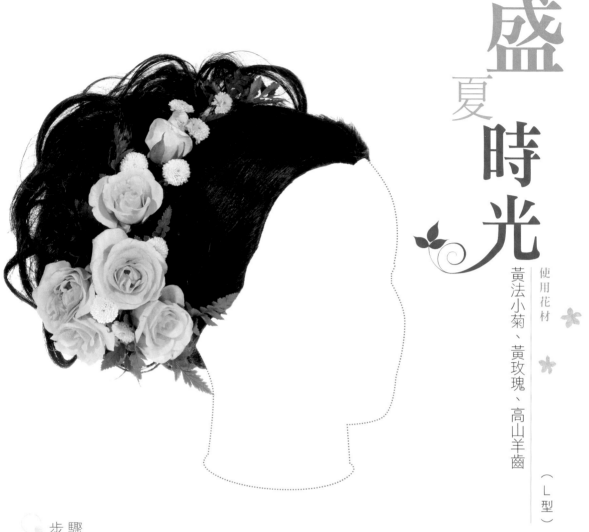

黃法小菊、黃玫瑰、高山羊齒

使用花材

（L型）

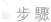
步驟

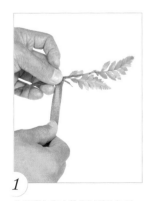

1

先將所有高山羊齒以鐵絲加工，並繞上咖啡色紙膠帶後，再取兩支高山羊齒，以 1/2 的間隔依序擺放，再以咖啡色紙膠帶固定。

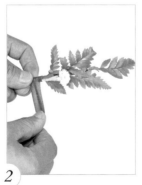

2

將高山羊齒和已加工的黃法小菊擺放在步驟 1 高山羊齒前方，再依序以咖啡色紙膠帶固定。
（註：可先將所有黃法小菊先以鐵絲加工，並繞上黃色紙膠帶。）

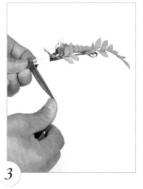

3

將兩朵黃法小菊以 1/2 的間隔疊放在步驟 2 黃法小菊下方，再依序以咖啡色紙膠帶固定。

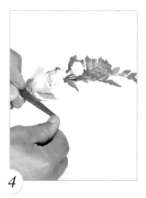

4

取黃玫瑰放置在步驟 3 的黃法小菊的下方，再以咖啡色紙膠帶固定。

59

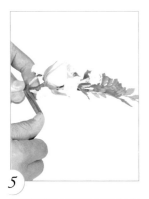

5

將兩朵黃法小菊擺放在步驟 4 的黃玫瑰兩側，依序以咖啡色紙膠帶固定，增加花串層次感。

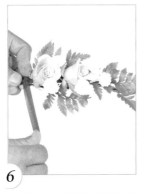

6

取黃玫瑰，並將黃玫瑰擺放在步驟 5 黃法小菊的中間，再取高山羊齒襯托玫瑰花色後，依序以咖啡色紙膠帶固定。

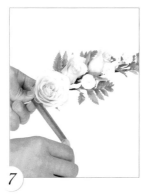

7

取一盛開的黃玫瑰，擺放至步驟 6 黃玫瑰下方 1/2 處作為頭花的主角，再以咖啡色紙膠帶固定。

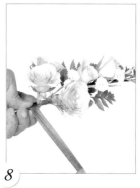

8

取兩朵黃玫瑰，用手微彎鐵絲使花朵呈現く字形後，再放在步驟 7 黃玫瑰側邊，並依序以咖啡色紙膠帶固定。

9

取高山羊齒，以平口鉗將高山羊齒彎成倒 U 字形。

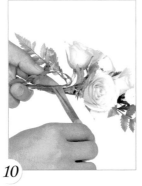

10

將兩支彎成倒 U 字形的高山羊齒擺放至步驟 8 黃玫瑰下方，再依序以咖啡色紙膠帶固定。

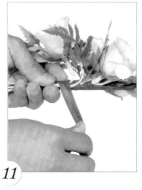

11

取黃玫瑰和黃法小菊，以平口鉗彎成倒 U 字形後擺放至步驟 10 高山羊齒下方，再依序以咖啡色紙膠帶固定。

12

取兩支高山羊齒，並將高山羊齒以平口鉗彎成倒 U 字形後擺放至步驟 11 黃玫瑰下方，再依序以咖啡色紙膠帶固定，增加整體層次感。

13

以咖啡色紙膠帶繞至鐵絲中間後，以斜嘴鉗剪斷鐵絲，減輕花串重量，再以咖啡色紙膠帶纏繞全部鐵絲。

14

最後用鑷子調整頭花形狀，使頭花呈現 L 型即可。

優雅蘭調

藍繡球、紫千代蘭、銀河葉

步驟

1

取已加工的藍繡球和紫千代蘭，並將紫千代蘭放在藍繡球上方，再以咖啡色紙膠帶固定，增加花串層次感。（註：可先將所有的藍繡球和紫千代蘭以鐵絲加工，再繞上紫色紙膠帶。）

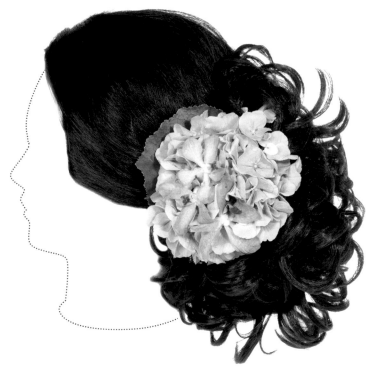

2

重複步驟1，取藍繡球和紫千代蘭依序堆疊成圓形，並依序以咖啡色紙膠帶固定。

3

取已加工的銀河葉，放置在頭花下方，增加整體層次感。（註：須以藍色紙膠帶固定鐵絲。）

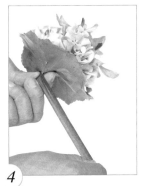

4

重複步驟3，加入第二片銀河葉後，以咖啡色紙膠帶固定全部鐵絲。

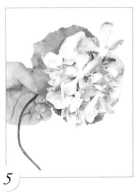

5

最後用手調整花朵的方向即可。

手作胸花

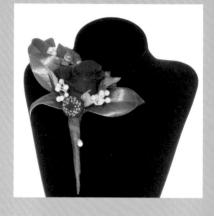
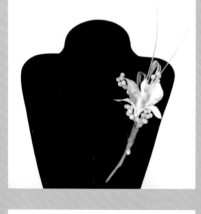
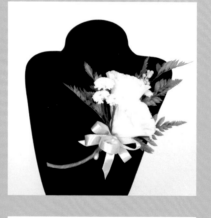
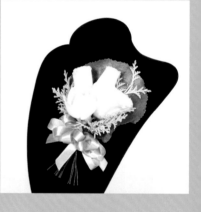
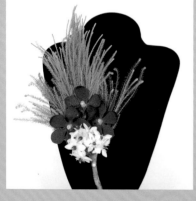
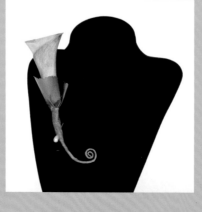
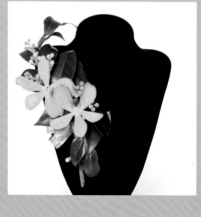

紫語飛揚

紫

語

飛

揚

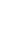

使用花材

紫蝴蝶蘭、茶樹葉

（S型）

1

先將所有的茶樹葉以鐵絲加工,繞上咖啡色紙膠帶後,取兩片茶樹葉,以間隔 1/2 的距離擺放,再依序以咖啡色紙膠帶固定。

2

承步驟 1,取一茶樹葉以 1/2 的位置依序堆疊,並用手調整茶樹葉位置,使茶樹葉呈現一左一右的樣子後,再以咖啡色紙膠帶固定。

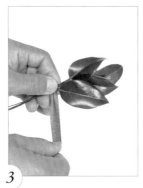

3

重複步驟 2。

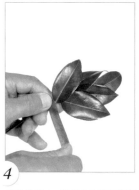

4

重複步驟 2,完成五片茶樹葉組合成的葉串。

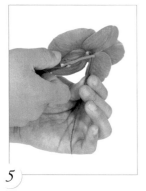

5

取已加工的紫蝴蝶蘭,以平口鉗將鐵絲朝蝴蝶蘭花舌彎成 U 字形。

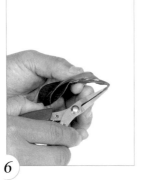

6

取步驟 4 的茶樹葉葉串,以平口鉗將鐵絲朝葉串頂端彎成 U 字形。

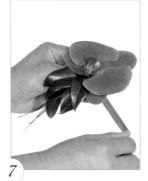

7

將步驟 5-6 的紫蝴蝶蘭和茶樹葉葉串組合起來,再以咖啡色紙膠帶固定。

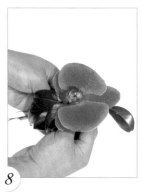

8

取茶樹葉擺放至步驟 7 茶樹葉葉串對面,再以咖啡色紙膠帶固定。

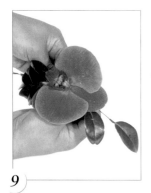

9

重複步驟 8,再加入第二片茶樹葉,使胸花產生延伸感,並以咖啡色紙膠帶纏繞全部鐵絲。

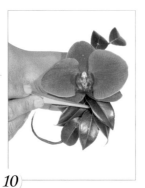

10

最後以鑷子調整整體胸花,使胸花呈現 S 型即可。

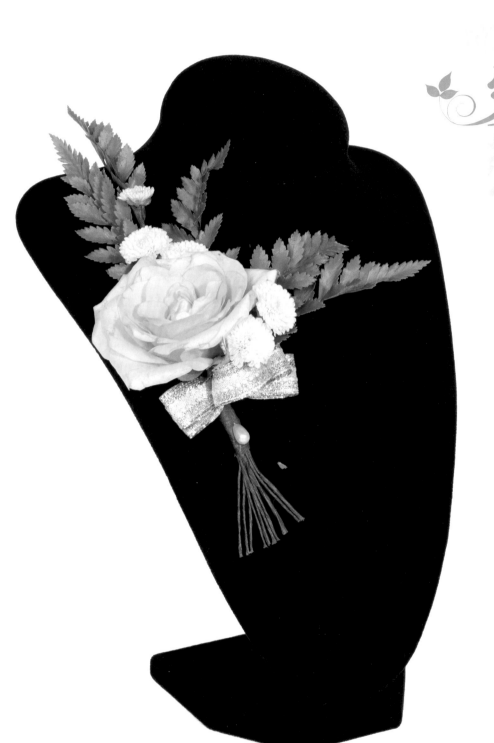

閃愛戀

使用花材

黃玫瑰、黃法小菊、高山羊齒

（∟型）

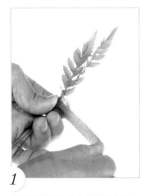

1

先將所有高山羊齒以鐵絲加工，並繞上咖啡色紙膠帶，再取兩片高山羊齒，以間隔 2/3 的距離擺放後，再依序以咖啡色紙膠帶固定。

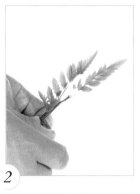

2

取已加工過黃法小菊，擺放至高山羊齒前方，再以咖啡色紙膠帶固定。（註：可將所有的黃法小菊以鐵絲加工，再繞上咖啡色紙膠帶。）

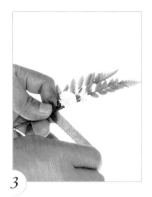

3

取第二朵黃法小菊，堆疊至步驟 2 的黃法小菊下方，再以咖啡色紙膠帶固定。

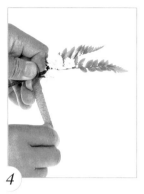

4

取第三朵黃法小菊，擺放至步驟 3 黃法小菊側邊，使三朵黃法小菊呈現三角形構圖後，再以咖啡色紙膠帶固定。

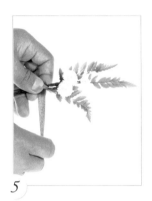

5

取高山羊齒，擺放至黃法小菊後方作為襯底，再以咖啡色紙膠帶固定。

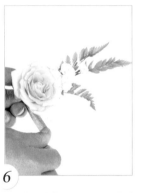

6

取已加工的黃玫瑰，堆疊至黃法小菊下方作為頭花主角，再以咖啡色紙膠帶固定。

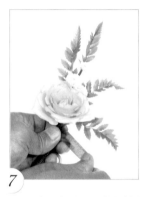

7

取一高山羊齒，擺放至黃玫瑰側邊，使四支高山羊齒呈現三角形構圖後，再以咖啡色紙膠帶固定。

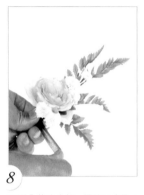

8

取兩朵黃法小菊，擺放至步驟 4 的黃法小菊對面，使胸花產生對稱感後，再依序以咖啡色紙膠帶固定。

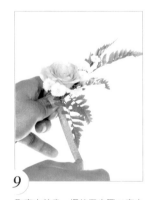

9

取高山羊齒，擺放至步驟 7 高山羊齒後方，使三角形構圖更明顯呈現出來後，再以咖啡色紙膠帶固定。

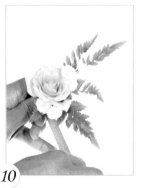

10

取小支的高山羊齒，填補胸花下方空間後，再以咖啡色紙膠帶固定。（註：可調整胸花形狀，使胸花呈現 L 型。）

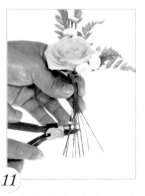

11

先以斜嘴鉗剪斷過多鐵絲，再將鐵絲用手調整成扇形。

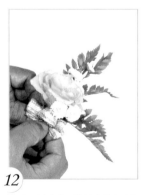

12

最後取以金蔥緞帶製成的法式蝴蝶結綁在胸花下方，增加整體美感即可。

經典紅玫

使用花材

（三角型）

紅玫瑰、紫千日紅、茶樹葉、
火龍果、小綠果

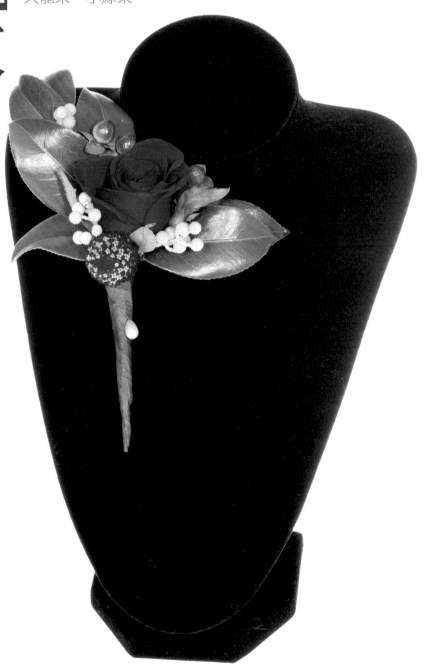

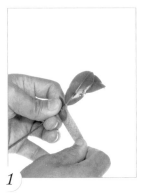

1

先將所有的茶樹葉以鐵絲加工，並繞上咖啡色紙膠帶，再取兩片茶樹葉，以間隔 2/3 的位置擺放後，再依序以咖啡色紙膠帶固定。

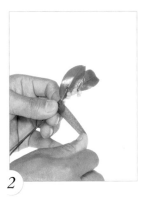

2

取已加工的小綠果，擺放至步驟 1 的茶樹葉下方 1/2 處，再以咖啡色紙膠帶固定。（註：可將所有的小綠果以鐵絲加工，再繞上咖啡色紙膠。）

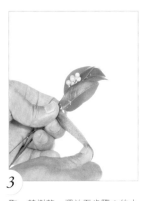

3

取一茶樹葉，擺放至步驟 2 的小綠果側邊作為襯底，再以咖啡色紙膠帶固定。

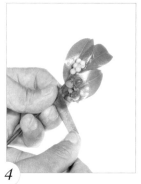

4

取已加工的火龍果，擺放置步驟 3 的茶樹葉下方，再以咖啡色紙膠帶固定。（註：可將所有的小綠果以鐵絲加工，再繞上咖啡色紙膠帶。）

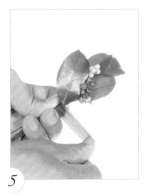

5

取茶樹葉擺放至小綠果和火龍果側邊，再以咖啡色紙膠帶固定。

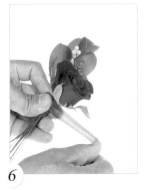

6

取已加工的紅玫瑰，堆疊至步驟 5 葉串上方增加整體層次感，再以咖啡色紙膠帶固定。

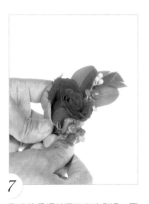

7

取火龍果擺放至紅玫瑰側邊，再以咖啡色紙膠帶固定。

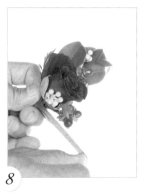

8

取小綠果放至步驟 7 火龍果側邊使胸花產生對稱的感覺，再以咖啡色紙膠帶固定。

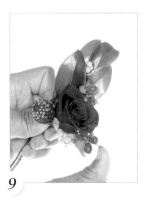

9

取已加工的紫千日紅，擺放至步驟 8 小綠果側邊，再以咖啡色紙膠帶固定。

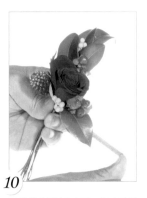

10

取茶樹葉擺放至步驟 8 的火龍果和小綠果下方，填補花串下方空間，再以咖啡色紙膠帶固定。

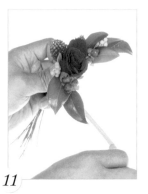

11

重複步驟 10，取茶樹葉依序往下堆疊，再以咖啡色紙膠帶固定。

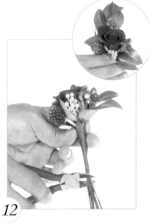

12

最後以斜嘴鉗剪斷鐵絲減輕胸花重量，再以咖啡色紙膠帶纏繞全部鐵絲即可。（註：可用手為輔助，將胸花放至食指上，若胸花不會掉代表重量不會造成新人負擔；若胸花掉落，代表鐵絲還須修剪。）

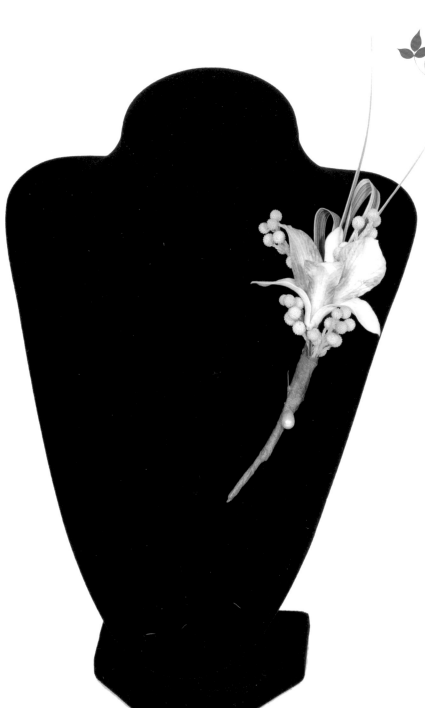

典
雅
恬
靜

使用花材

淺紫石斛蘭、
小綠果、斑春蘭葉

（自由型）

1

將斑春蘭葉對折,並預留一圓圈的空間。

2

在圓圈下方預留長約 3 公分的斑春蘭葉,再以剪刀剪去多餘葉子。

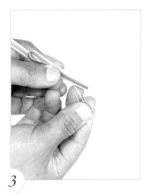

3

取 28 號鐵絲,將鐵絲對折後,再以鐵絲刺穿斑春蘭葉。

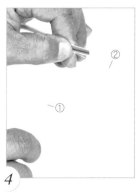

4

承步驟 3,把鐵絲拉到對折位置後,再將鐵絲①拉成 90 度。

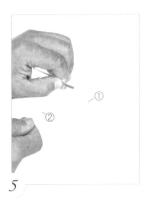

5

以鐵絲①繞斑春蘭葉 1 圈。

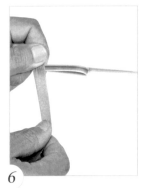

6

重複步驟 5,將鐵絲①繞 3 圈後,再以綠色紙膠帶覆蓋住鐵絲並固定。(註:重複步驟 1-6,先製作第二支斑春蘭葉。)

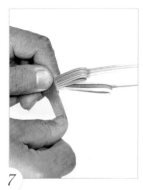

7

取第二支斑春蘭葉堆疊在一起,作為胸花襯底,再以綠色紙膠帶固定。

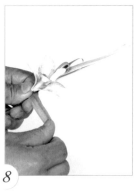

8

取已加工的淺紫石斛蘭,放至在斑春蘭葉串上方,再以綠色紙膠帶固定。

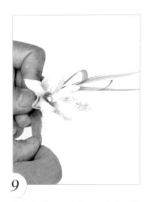

9

取已加工過的小綠果,放至在淺紫石斛蘭後方,再以綠色紙膠帶固定。(註:可將所有的小綠果以鐵絲加工,再以咖啡色紙膠帶固定。)

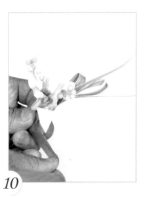

10

取小綠果,放至在步驟 9 的小綠果另一側,形成對稱的感覺,再以綠色紙膠帶固定。

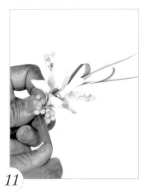

11

取兩小束小綠果,堆疊至淺紫石斛蘭下方作為襯底,再依序以綠色紙膠帶固定。

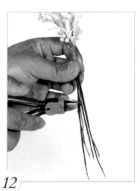

12

最後以斜嘴鉗剪斷鐵絲,減輕胸花重量後,再以綠色紙膠帶纏繞全部鐵絲即可。

情戀白華

使用花材

（三角型）

白桔梗、白法小菊、小綠果、
高山羊齒

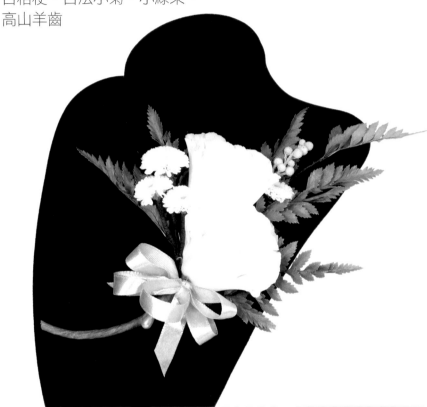

步驟

1

先將所有高山羊齒以鐵絲加工，
並繞上咖啡色紙膠帶後，取兩支
高山羊齒，以間隔 2/3 的距離擺
放，再依序以綠色紙膠帶固定。

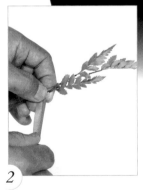

2

重複步驟 1。

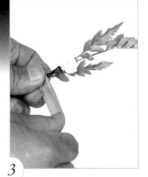

3

取已加工白法小菊擺放至高山羊
齒葉串前方，再以綠色紙膠帶固
定。（註：可將所有的白法小菊以鐵
絲加工，再繞上咖啡色紙膠帶。）

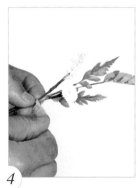

4

取已加工小綠果擺放至白法小菊
上方，再以綠色紙膠帶固定。

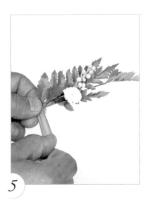

5 取高山羊齒擺放至花串側邊以增添綠意，再以綠色紙膠帶固定。

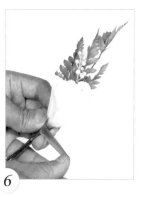

6 取已加工白桔梗擺放至白法小菊下方 1/2 處，再以綠色紙膠帶固定。（註：可將所有的白桔梗以鐵絲加工，再繞上咖啡色紙膠帶。）

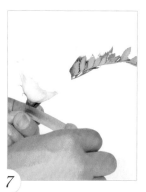

7 取第二朵白桔梗，在步驟 6 白桔梗下方 1/2 的距離依序擺放，再以綠色紙膠帶固定。

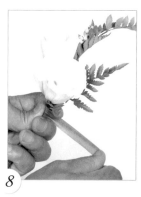

8 取高山羊齒，擺放至步驟 7 的白桔梗後方，調整成三角形構圖後，再以綠色紙膠帶固定。

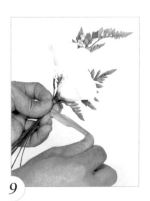

9 取白法小菊，擺放至兩朵白桔梗的交界處，再以綠色紙膠帶固定。

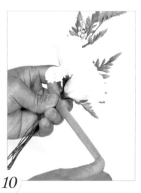

10 取第二朵白法小菊並將鐵絲微彎後，擺放至步驟 9 白法小菊側邊，再以綠色紙膠帶固定。

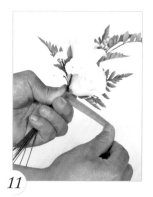

11 重複步驟 10，使白法小菊呈現三角形構圖後，再以綠色紙膠帶固定。

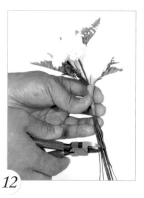

12 以斜嘴鉗剪斷鐵絲減輕胸花重量。

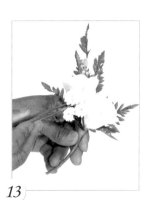

13 先以綠色紙膠帶纏繞全部鐵絲，再以鑷子將胸花形狀調整成三角型。

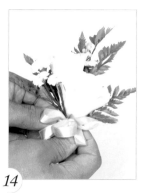

14 最後取紫色法式蝴蝶結增加整體美感即可。

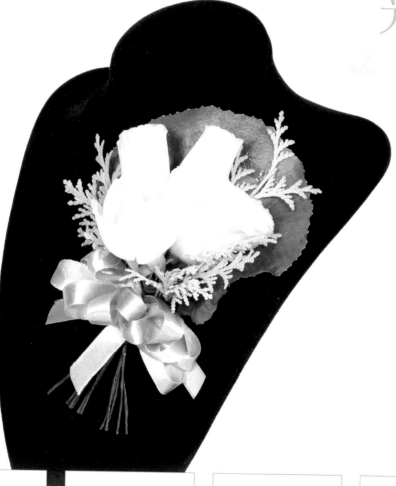

使用花材

白玫瑰、白桔梗、銀河葉、楠柏

（圓型）

步驟

1

取已加工的銀河葉和楠柏，並將楠柏放置在銀河葉上方，並以咖啡色紙膠帶固定。（註：可將所有的楠柏以鐵絲加工，再繞上咖啡色紙膠帶。）

2

取已加工的白玫瑰，擺放至楠柏上方，並以咖啡色紙膠帶固定。

3

取第二朵已加工的白玫瑰，擺放至步驟 2 白玫瑰側邊，並以咖啡色紙膠帶固定。

4

取已加工的白桔梗，擺放在兩朵白玫瑰上方。（註：可將步驟 2-3 的花材位置略作調整。）

73

5

承步驟 4，以綠色紙膠帶固定鐵絲，使花串不易變形。

6

取已加工過的白玫瑰，並用手彎成 90 度。

7

將步驟 6 的白玫瑰加入步驟 5 的花束中，再以綠色紙膠帶固定。

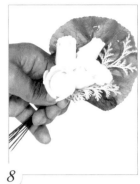

8

取一楠柏加入步驟 4 的白桔梗側邊。（註：可先以綠色紙膠帶固定鐵絲。）

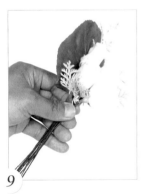

9

取一楠柏加入步驟 3 的白玫瑰側邊。

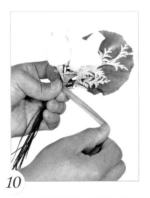

10

以綠色紙膠帶固定住步驟 9 的楠柏。

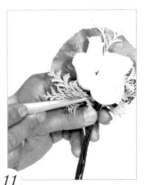

11

以鑷子將花形調整為圓型。

12

以斜嘴鉗剪斷鐵絲，以減輕胸花重量。

13

最後將鐵絲調整為扇形，再取紫色法式蝴蝶結增加整體美感即可。

綠意
意
點點

使用花材 _____ （扇型）

紅千代蘭、小綠果葉子、伯利恆之星

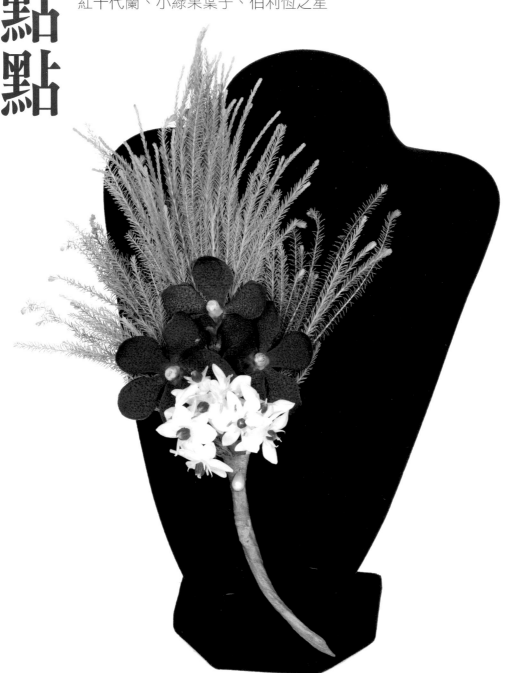

1

先將所有的小綠果葉子以鐵絲加工，並繞上淺綠色紙膠帶，再取兩束小綠果葉子擺放在一起後，依序以綠色紙膠帶固定。（註：可用其他有線條感的葉子取代。）

2

承步驟1，再取兩小束小綠果葉子，堆疊至步驟1的葉串中，再依序以綠色紙膠帶固定。

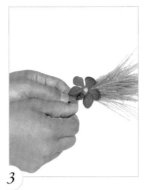

3

取已加工的紅千代蘭，擺放至步驟2的葉串上方，再以綠色紙膠帶固定。（註：可將所有的紅千代蘭以鐵絲加工，再繞上咖啡色紙膠帶。）

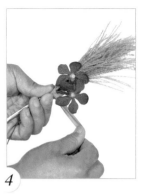

4

取第二朵紅千代蘭，將鐵絲微彎後，擺放至步驟3的紅千代蘭下方，再以綠色紙膠帶固定。

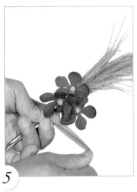

5

重複步驟4，加入第三朵紅千代蘭，並擺放成三角形構圖，再以綠色紙膠帶固定。

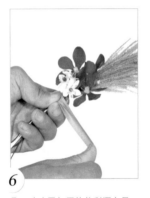

6

取一小束已加工的伯利恆之星，擺放至紅千代蘭下方，並依序以綠色紙膠帶固定。

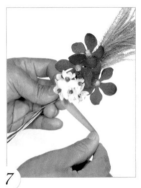

7

承步驟6，再取一小束已加工的伯利恆之星，依序往下堆疊，並依序以綠色紙膠帶固定。

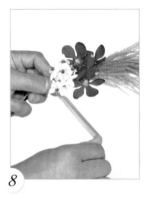

8

重複步驟7。

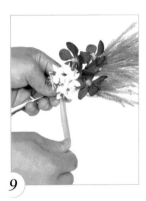

9

取小綠果葉子加入步驟2的葉串後方，再以綠色紙膠帶固定。

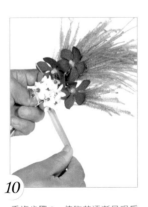

10

重複步驟9，使胸花逐漸呈現扇形。

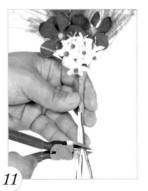

11

以斜嘴鉗剪斷鐵絲，以減輕胸花重量。

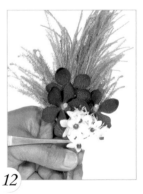

12

最後先以綠色紙膠帶纏繞全部鐵絲，再以鑷子調整花形即可。

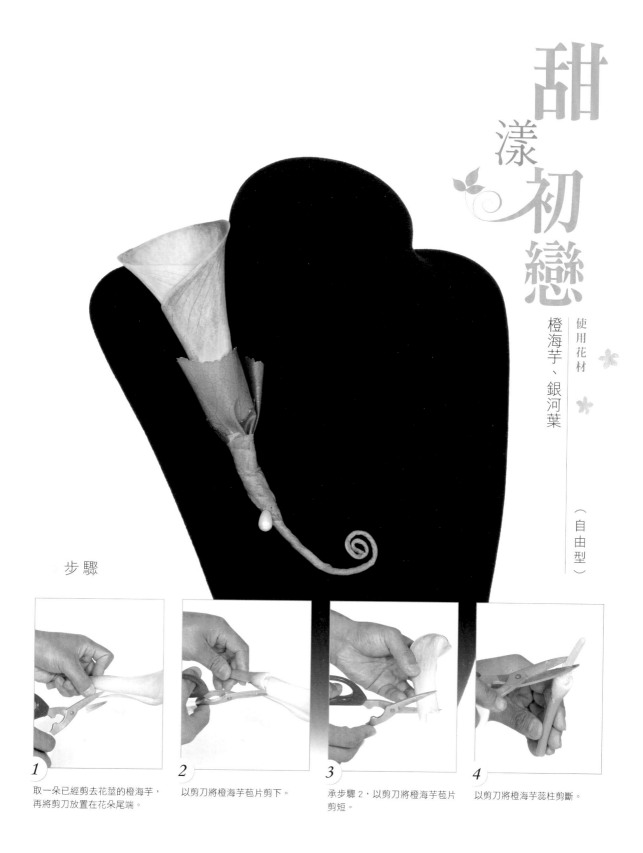

甜漾初戀

使用花材

橙海芋、銀河葉

（自由型）

步驟

1 取一朵已經剪去花莖的橙海芋，再將剪刀放置在花朵尾端。

2 以剪刀將橙海芋苞片剪下。

3 承步驟 2，以剪刀將橙海芋苞片剪短。

4 以剪刀將橙海芋蕊柱剪斷。

5

以 28 號鐵絲從橙海芋蕊柱約 2/3 處穿過去。

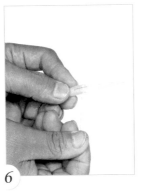

6

將步驟 5 鐵絲對折，再取另一支鐵絲在步驟 5 鐵絲下方刺穿過去。（註：鐵絲須呈現一長一短。）

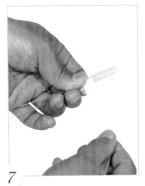

7

承步驟 6，將鐵絲對折後，再以黃色紙膠帶固定。

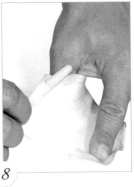

8

取剪下的橙海芋苞片，將步驟 7 已加工的橙海芋蕊柱捲起。

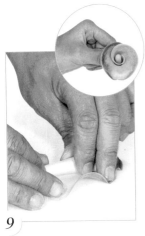

9

重複步驟 8，將橙海芋苞片捲成圓筒狀。

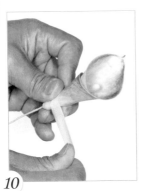

10

以黃色紙膠帶固定橙海芋苞片。

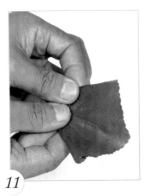

11

取銀河葉折成箏形。

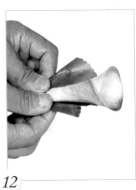

12

將已加工的橙海芋置在銀河葉上方。

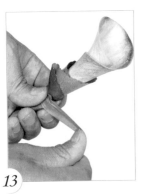

13

承步驟 12，以銀河葉包覆橙海芋尾端，再以綠色紙膠帶纏繞全部鐵絲。

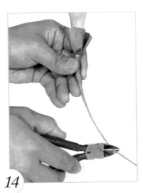

14

以斜嘴鉗剪斷鐵絲。

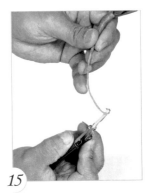

15

以平口鉗將鐵絲彎成倒鉤形。

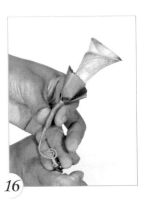

16

最後將鐵絲彎成螺旋形即可。

悠活沁夏

使用花材 _____ （ S 型 ）

黃千代蘭、茶樹葉、小綠果

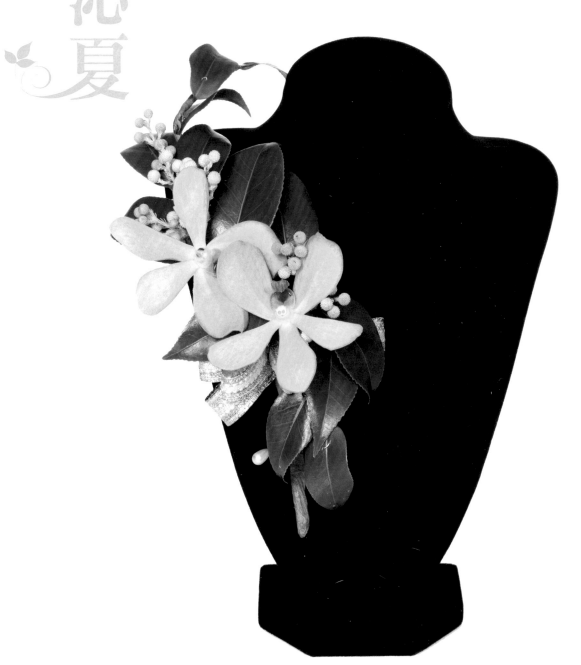

1 將所有茶樹葉以鐵絲加工,並繞上咖啡色紙膠帶,再取兩片茶樹葉以 2/3 的距離擺放,再依序以綠色紙膠帶固定。

2 重複步驟1,加入第三片茶樹葉。

3 重複步驟2,加入第四片茶樹葉。

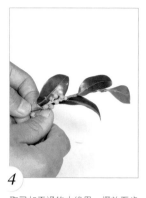

4 取已加工過的小綠果,擺放至步驟 3 葉串上方,再以綠色紙膠帶固定。(註:可將所有的小綠果以鐵絲加工,再繞上咖啡色紙膠帶。)

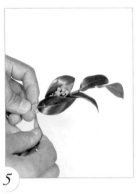

5 取茶樹葉擺放至小綠果前方,再以綠色紙膠帶固定。

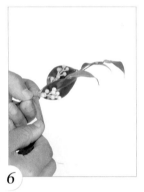

6 取小綠果擺放至步驟 5 茶樹葉上方,再以綠色紙膠帶固定。

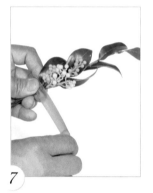

7 取茶樹葉和兩小束小綠果,堆疊至步驟 6 小綠果下方,並依序以綠色紙膠帶固定。

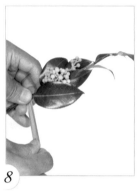

8 取茶樹葉加入步驟7小綠果下方,再以綠色紙膠帶固定。

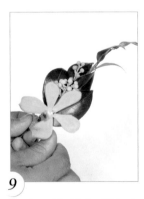

9 取已加工的黃千代蘭,擺放至步驟 8 茶樹葉下方,再以綠色紙膠帶固定。

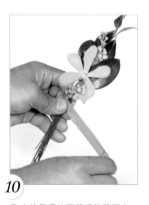

10 取小綠果擺放至黃千代蘭下方,再以綠色紙膠帶固定。

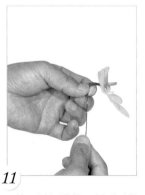

11 取第二朵黃千代蘭用手為輔助彎成 90 度。

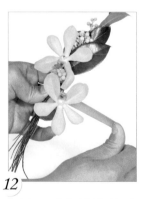

12 承步驟 11,將黃千代蘭擺放至步驟 9 黃千代蘭下方,再以綠色紙膠帶固定。

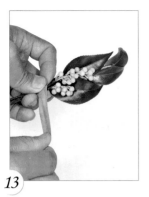

13

重複步驟 1-4，完成茶樹葉葉串後，再取兩小束小綠果擺放至茶樹葉上方，並依序以綠色紙膠帶固定。

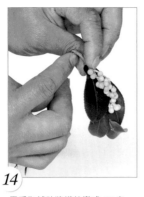

14

用手為輔助將鐵絲彎成 90 度。

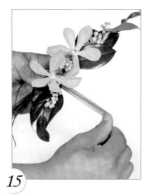

15

承步驟 14，將葉串擺放至步驟 10 的花串中，並以綠色紙膠帶固定。

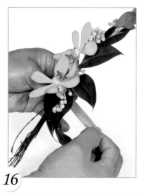

16

取一茶樹葉，填補在步驟 12 的黃千代蘭側邊增加綠意，再以綠色紙膠帶固定。

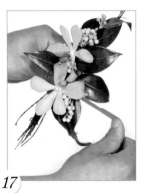

17

重複步驟 16，在黃千代蘭另一側擺放茶樹葉，使花串產生對稱感。

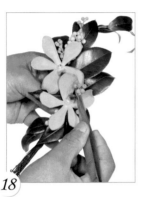

18

以鑷子調整胸花成 S 形。

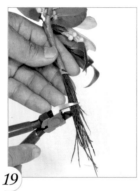

19

以斜嘴鉗剪斷鐵絲，以減輕胸花重量。

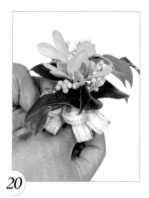

20

最後以金蔥緞帶製成的法式蝴蝶結裝飾胸花即可。

紫戒情話

使用花材

紫火鶴、小綠果、高山羊齒

（自由型）

步驟

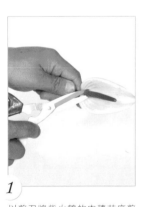

1

以剪刀將紫火鶴的肉穗花序剪掉。

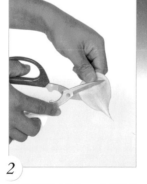

2

以剪刀將紫火鶴約 2/3 的苞片剪掉。

3

將紫火鶴苞片捲成圓筒狀，再取鐵絲放置在紫火鶴苞片底端的位置。

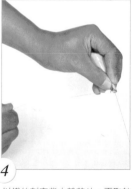

4

以鐵絲刺穿紫火鶴苞片，再取較長鐵絲呈現 90 度後，繞紫火鶴苞片三圈。

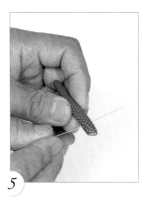

5

以28號鐵絲刺穿紫火鶴的肉穗花序。

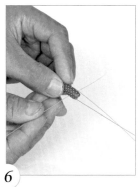

6

將步驟5的鐵絲對折,再取28號鐵絲在步驟5鐵絲下方刺穿過去。(註:鐵絲須呈現一長一短。)

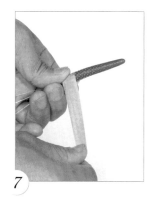

7

將步驟5-6的鐵絲順勢往下折後,以紫色紙膠帶固定鐵絲。

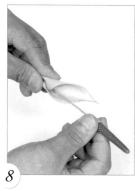

8

以步驟7紫火鶴的肉穗花序穿過步驟4圓筒狀紫火鶴苞片。

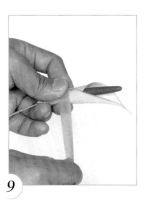

9

步驟8,將紫火鶴肉穗花序拉底後,再以紫色紙膠帶固定。

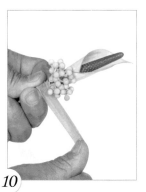

10

取兩小束已加工小綠果擺放至步驟9紫火鶴下方,再依序以紫色紙膠帶固定。

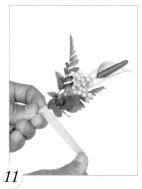

11

取兩支已加工高山羊齒,擺放在紫火鶴兩側,並依序以紫色紙膠帶固定。

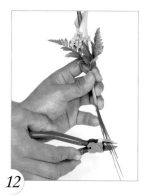

12

以斜嘴鉗剪斷鐵絲。

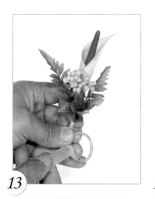

13

以紫色紙膠帶纏繞全部鐵絲後,再將鐵絲彎成戒形。

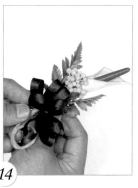

14

最後取藍色法式蝴蝶結增加整體層次感即可。

手作手腕花

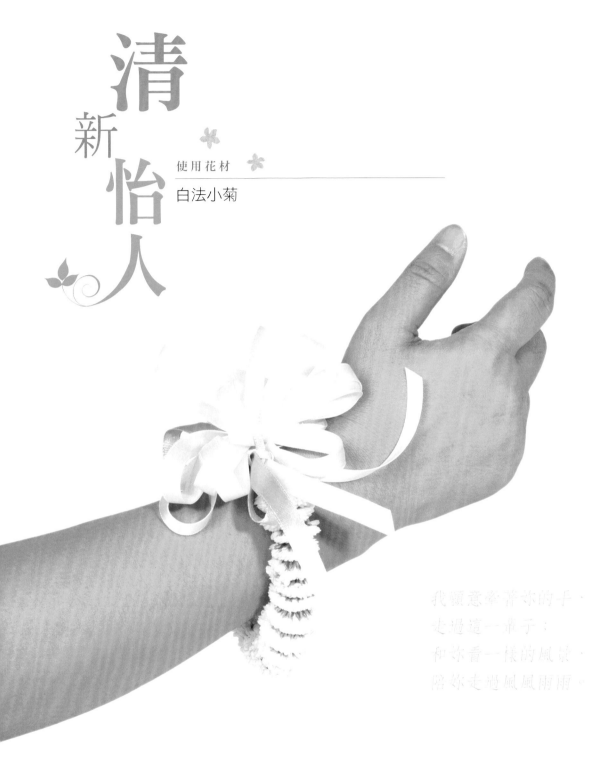

清新怡人

使用花材

白法小菊

我願意牽著你的手，
走過這一年子；
和你看一樣的風景，
陪你走過風風雨雨。

步 驟

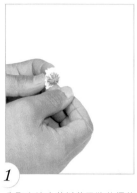

1 先取白法小菊以剪刀將花梗剪斷，再以 28 號鐵絲穿過白法小菊花心。（註：準備的花材量可視新人手腕大小決定。）

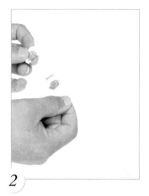

2 重複步驟 1，將白法小菊依序穿入鐵絲。

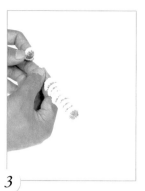

3 重複步驟 1。

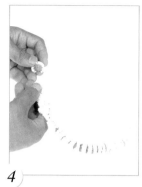

4 如圖，白法小菊穿入鐵絲完成，須預留鐵絲，以便後續固定。（註：可用手為輔助，將白法小菊往中間聚集，使鐵絲不外露。）

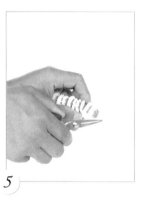

5 以平口鉗將鐵絲彎成 U 字形。

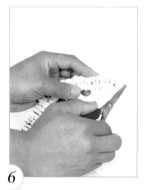

6 承步驟 5，以平口鉗將鐵絲倒插進花心。

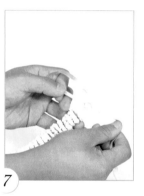

7 取長約 20 公分細緞帶，將緞帶穿過步驟 5 的 U 字形中，並打上八字結。（註：緞帶越細越好。）

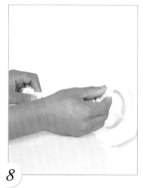

8 重複步驟 5-7，將另一端的鐵絲也穿上緞帶。

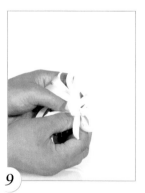

9 以白色緞帶製作一法式蝴蝶結。

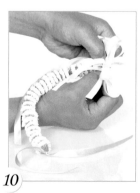

10 最後將步驟 9 的法式蝴蝶結綁在手環任一邊，增加花環的俏皮感即可。

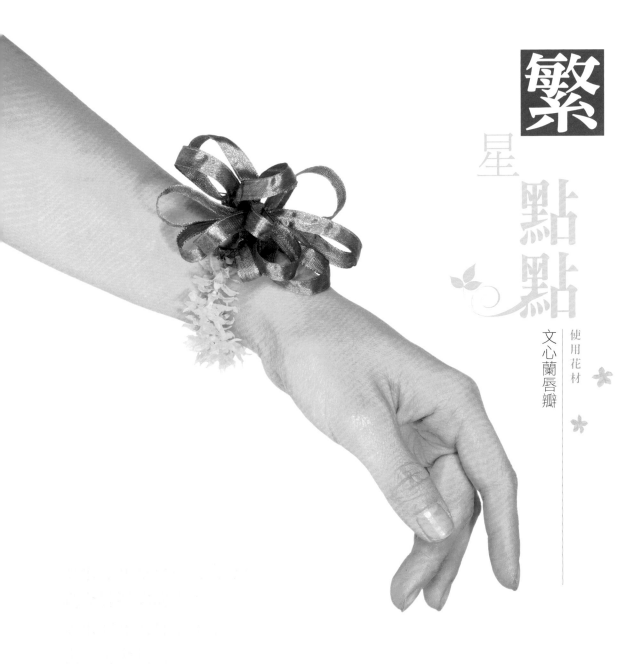

繁

星

點

點

文心蘭唇瓣

使用花材

1

將文心蘭的唇瓣一一剝下留下中
間花朵。（註：花材量可視新人手
腕大小決定。）

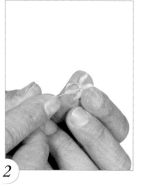

2

以 28 號鐵絲穿過文心蘭花心。

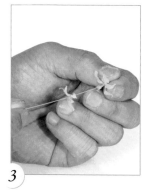

3

重複步驟 1，將文心蘭依序穿入
鐵絲。

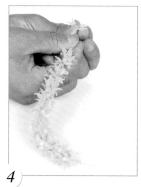

4

如圖，文心蘭穿入鐵絲完成，須
預留鐵絲，以便後續固定。（註：
可用手為輔助，將文心蘭往中間聚
集，使鐵絲不外露。）

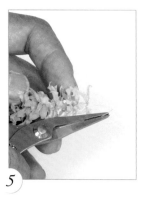

5

以平口鉗將鐵絲彎成 U 字形。

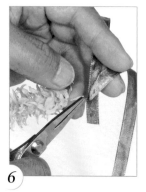

6

取咖啡金緞帶，將緞帶穿過步驟
5 的 U 字形鐵絲中，並以平口鉗
壓緊鐵絲。

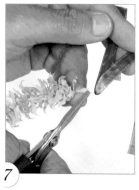

7

承步驟 6，將鐵絲順勢繞成圓圈
並將鐵絲尾端繞一螺旋狀，以固
定鐵絲。

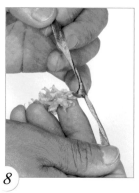

8

將緞帶打上八字結後，再以剪刀
剪去一端緞帶，只須預留一邊
緞帶，以便之後可以擺在新人手
上。

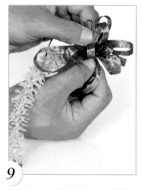

9

取以咖啡金緞帶製作的法式蝴蝶
結綁在手環任一邊，增加花環的
俏皮感。

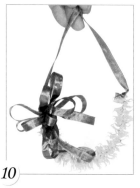

10

如圖，手環製作完成。（註：手
環長短可視新人手腕大小決定。）

編織紫戀

使用花材

美女嫵子

只因為是你，才讓我戀上你，
想和你在一起，編織著屬於我們的故事。

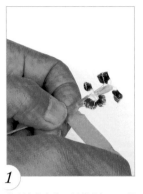

1

將所有美女嫵子以鐵絲加工，並
繞上紫色紙膠帶。

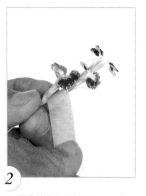

2

取兩朵美女嫵子以間隔 1/2 的距
離往下擺放，再以紫色紙膠帶固
定。

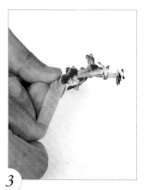

3

重複步驟 2，取第三朵美女嫵子，
擺放至步驟 2 美女嫵子後側。

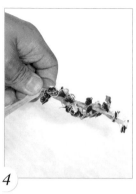

4

重複步驟 2，依序加入美女嫵子，
擺放至步驟 3 美女嫵子前方。

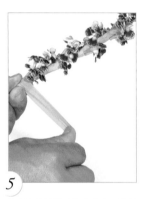

5

取美女嫵子依序加入花串，並以
紫色紙膠帶固定，使花串呈現螺
旋狀。

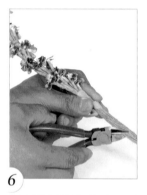

6

以斜嘴鉗剪斷鐵絲減輕手腕花重
量。

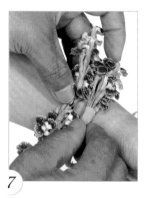

7

將製作完成的手腕花套入新人手
腕，並找出手腕花的交會點。

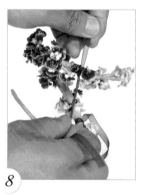

8

取紫紅色絲質緞帶，綁在步驟 7
的交會點。

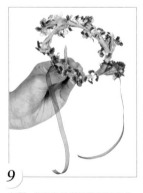

9

如圖，紫紅色絲質緞帶綁製完成。

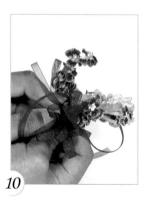

10

最後再取紫紅色法式蝴蝶結裝飾
手腕花即可。

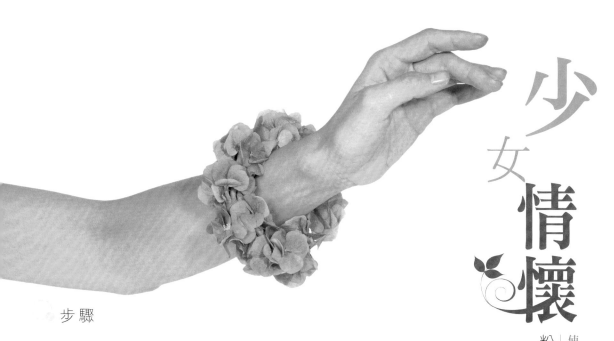

使用花材　粉繡球

步驟

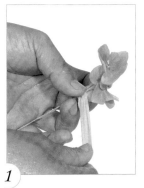

1

先將所有粉繡球以鐵絲加工，並繞上粉色紙膠帶，再取兩小朵粉繡球交疊擺放，並以紫色紙膠帶固定。

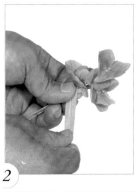

2

重複步驟1，加入第三朵粉繡球。

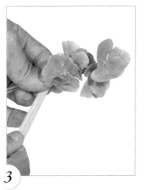

3

重複步驟1，再加入第四朵粉繡球。（註：可先將尾端鐵絲剪斷，使製作更為順利。）

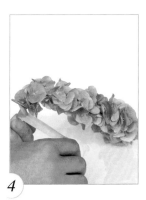

4

重複步驟1，依序加入粉繡球，再以粉色紙膠帶固定鐵絲。

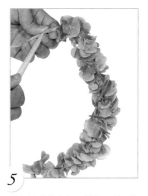

5

將粉繡球依序加入花串，到一定長度時再以粉色紙膠帶纏繞所有鐵絲。（註：手腕花的長短依新人手腕的大小決定）

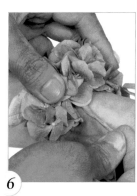

6

最後將花束繞成環狀，再將鐵絲尾端插入手環中即可。（註：可將剩餘鐵絲繞入手環中以加強固定。）

91

依
戀紅華

使用花材

紅千代蘭

我依戀着妳的笑容，
那笑起來紅通通的臉頰，
總讓我捨不得離開視線，
想和妳攜手走過這一輩子。

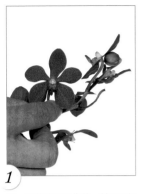

1 取一完整的紅千代蘭,並取下紅千代蘭的花朵。

2 將紅千代蘭的花瓣一一拔取。
(註:可先將紅千代蘭的花瓣取下,以便後續製作。)

3 取一條酒紅色緞帶,並黏上雙面膠帶。(註:雙面膠帶黏貼長短視新人手腕大小決定。)

4 將紅千代蘭的花瓣放置在酒紅色緞帶的雙面膠帶上。

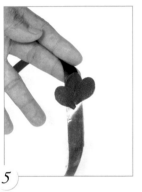

5 重複步驟 4,使花瓣呈現扇形。

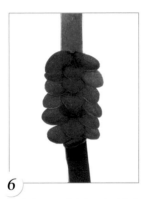

6 重複步驟 4,依序加入紅千代蘭花瓣約至雙面膠帶的一半。

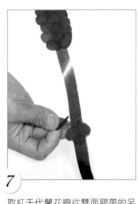

7 取紅千代蘭花瓣從雙面膠帶的另一側反向黏貼。

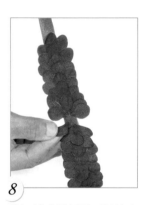

8 將紅千代蘭花瓣黏貼至接近與步驟 6 的花瓣交會點。(註:須預留空間。)

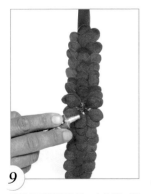

9 再取紅千代蘭花瓣,在步驟 8 預留空間依紅千代蘭的花形黏上花瓣,並在花心上點上保麗龍膠。
(註:也可用鮮花冷膠。)

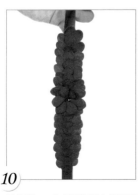

10 承步驟 9,在保麗龍膠上依照紅千代蘭的花形再貼上一層,增加手腕花立體感。

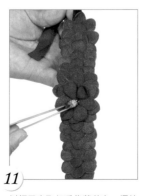

11 以鑷子夾取紅千代蘭花心,擺放置步驟 10 的紅千代蘭花形中間。

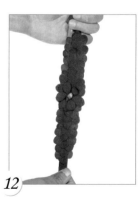

12 如圖,紅千代蘭手腕花完成。

手作捧花

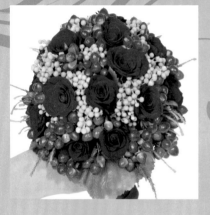

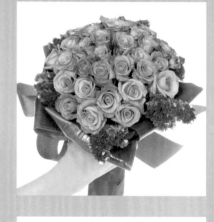

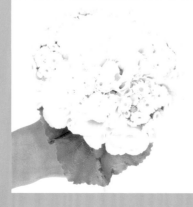

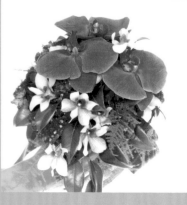

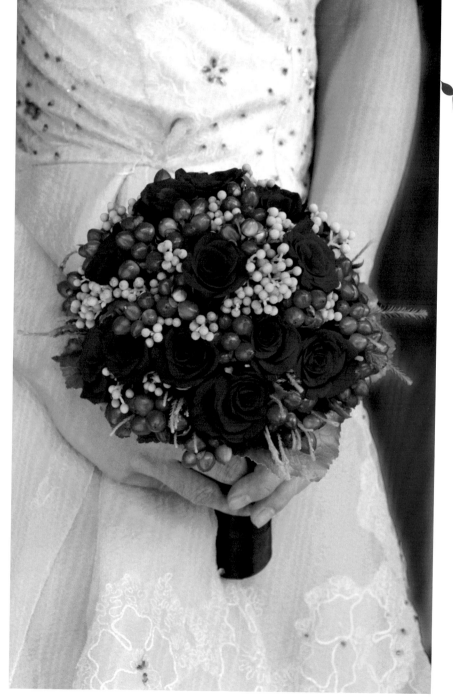

繽紛仲夏

紛

使用花材

紅玫瑰、小綠果、火龍果、小綠果葉子、銀河葉

（圓型）

1

取一小綠果,並以剪刀剪下一小束。

2

再以 28 號鐵絲穿過小綠果的莖節,並將鐵絲呈現 90 度。

3

承步驟 2,將鐵絲繞三圈後,以咖啡色紙膠帶纏繞至鐵絲尾端。

(註:可將所有的小綠果以鐵絲加工,再繞上咖啡色紙膠帶。)

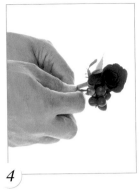

4

取一紅玫瑰和加工過的火龍果。

(註:可將所有的火龍果以鐵絲加工,再繞上紅色紙膠帶。)

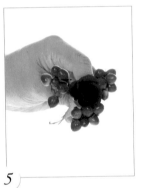

5

以步驟 4 的紅玫瑰為中心,再取兩小束火龍果,使三小束火龍果呈現三角形構圖。

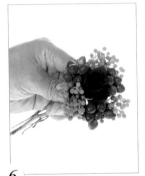

6

取三小束小綠果,放在步驟 5 火龍果的間隙中。

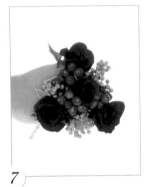

7

取三朵紅玫瑰依序放在步驟 5 火龍果的後面,使紅玫瑰呈現三角形構圖。

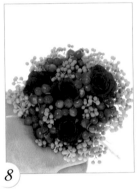

8

再任取小綠果和火龍果依序堆疊成半圓形,製造出紅和綠的層次感。

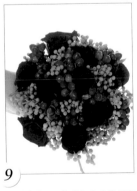

9

重複步驟 8,依序加入小綠果和火龍果外,可堆疊紅玫瑰增加視覺美感。

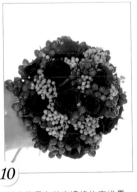

10

以火龍果在花束邊緣依序堆疊,使花束呈現半圓狀。

11

取加工過小綠果葉子,擺放在花束下緣,增加花束層次感。

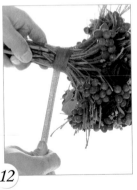

12

以咖啡色紙膠帶暫時固定花束,使花形不易變形。

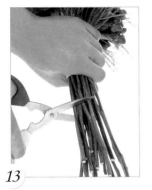

13

以剪刀剪去過長的枝節。（註：用手握住花束為基準點，呈現花束與枝節1：1的狀態。但一般手握把不要超過15公分。）

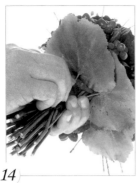

14

以銀河葉覆蓋住花束底部，使捧花看起來簡潔乾淨。

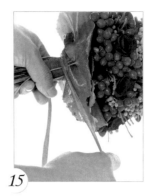

15

以咖啡金緞帶固定整體花束。（註：緞帶要拉緊及綁死結。）

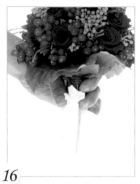

16

取兩張紙巾包覆握把尾端，以保持花束水分。

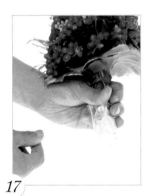

17

以OPP塑膠玻璃紙包覆握把尾端，再以透明膠帶固定，防止水分外漏。

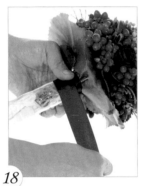

18

先以泡棉膠（也可以雙面膠帶）黏住握把側邊和尾端，再取紅色寬緞帶纏繞握把前端。

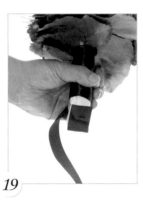

19

將紅色寬緞帶纏繞至握把尾端1/5處後，再剪一小段紅色寬緞帶包覆住花束尾端。

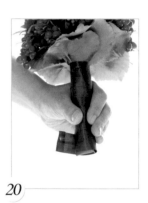

20

最後將紅色寬緞帶纏繞完成後，再以雙面膠帶固定尾端緞帶即可。（註：可將緞帶的尾端折起，增加視覺美感。）

白色時尚

步驟

使用花材

白乒乓菊、
白繡球花、銀河葉（圓型）

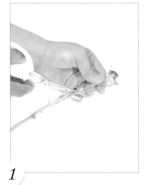

1

取一已經去葉子的白乒乓菊，再以剪刀斜剪花莖。（註：連同花朵總長約 6-7 公分，斜剪可讓花莖有一定的尖銳度，讓花材較好插入海綿花托中。）

2

將白乒乓菊插入海棉花托中。

3

取一白繡球花，以剪刀斜剪下一小束白繡球花，再將白繡球花插入海棉花托中。

4

重複步驟 1-4，將白乒乓菊和白繡球花以水平插入為原則，均勻插在海綿花托上。

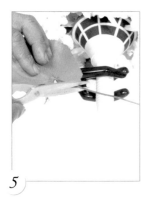

5

以剪刀斜剪銀河葉葉柄。（註：連同葉子總長約 6-7 公分。）

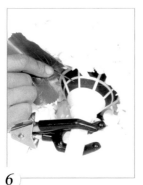

6

將步驟 5 的銀河葉反插進入海綿花托中，增加花束綠意。

7

重複步驟 6，將斜剪好的銀河葉，依序反插進入花托中。

8

最後再以白色法式蝴蝶結綁在握把上即可。（註：整體花束長度可依新人的身高做調整，較高者可以至 3.5-4 倍，但須注意以花束在腰間為基準點，最長可至膝蓋。）

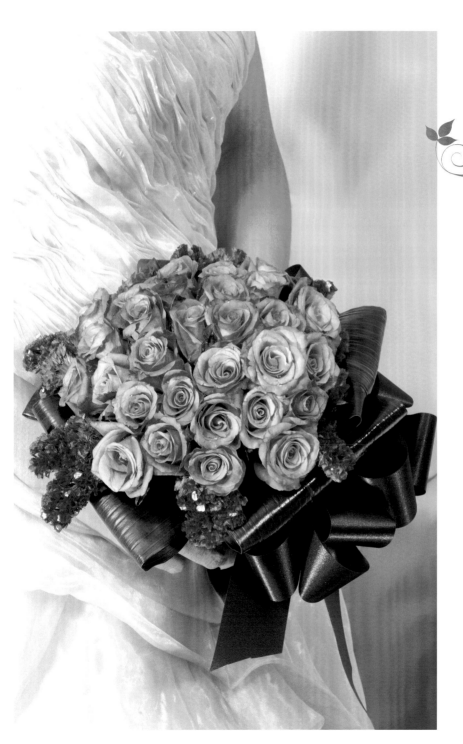

紫
濃 情意

紫玫瑰（紫愛你）、紫星辰、葉蘭

使用花材

（圓型）

1

取一紫玫瑰。

2

以螺旋狀的方式,將紫玫瑰依序
堆疊成圓形。

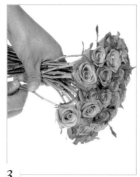

3

重複步驟 2。

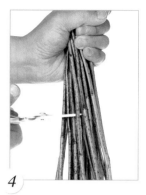

4

以剪刀剪去過長花梗。(註:以手
握住花束為基準點,呈現花束與枝節 1:
1 的狀態。但一般手握把不要超過 15
公分。)

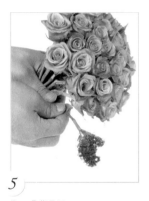

5

取一朵紫星辰。

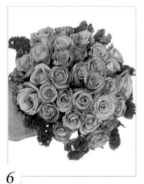

6

承步驟 5,將紫星辰均勻分布在
花束下方後,再以透明膠帶暫時
固定,使花形不易散落。

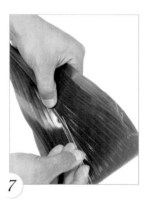

7

取一葉蘭,並將葉蘭對折後將
28 號鐵絲彎成 U 字形,插入已
對折的葉蘭葉脈兩側。

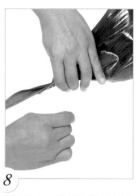

8

承步驟 7,再將鐵絲往下拉到底
後,任取一段鐵絲,將鐵絲呈 90
度。(註:可預做五片已加工葉蘭。)

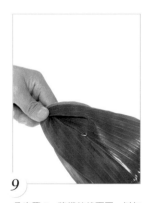

9

承步驟 8,將鐵絲繞兩圈,以加
強固定鐵絲,使鐵絲不易鬆脫。

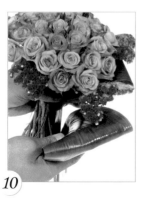

10

將製作完成的葉蘭依序擺放上花
束下緣。

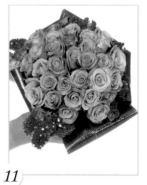

11

重複步驟 10,將葉蘭依序擺放
在花束下緣,增加整體層次感。

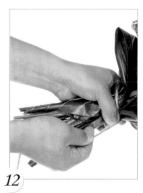

12

以麻繩繞花束數圈後,再打上死
結,以固定整體花束,不易鬆脫。

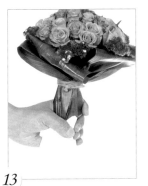

13
以兩張紙巾包覆握把尾端，以保持花束水分。

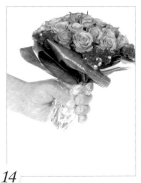

14
以 OPP 塑膠玻璃紙包覆握把尾端，再以透明膠帶固定，防止水分外漏。

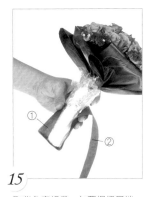

15
取紫色寬緞帶，包覆握把尾端一半位置。

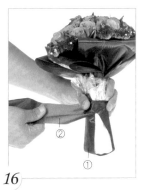

16
將緞帶②扭轉至 90 度。（註：要將緞帶①用手壓緊。）

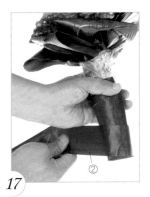

17
承步驟 16，將緞帶②往下纏繞。

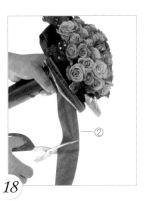

18
承步驟 17，將緞帶②往上纏繞後，再以剪刀將緞帶剪斷。（註：須預留 20 公分長的緞帶。）

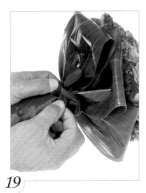

19
用手為輔助，將頂端緞帶拉出來形成一小圓圈，將預留緞帶穿過圓圈後拉緊固定，並以剪刀剪去多餘緞帶。

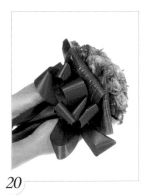

20
最後以紫色法式蝴蝶結綁上握把，增加整體層次感即可。

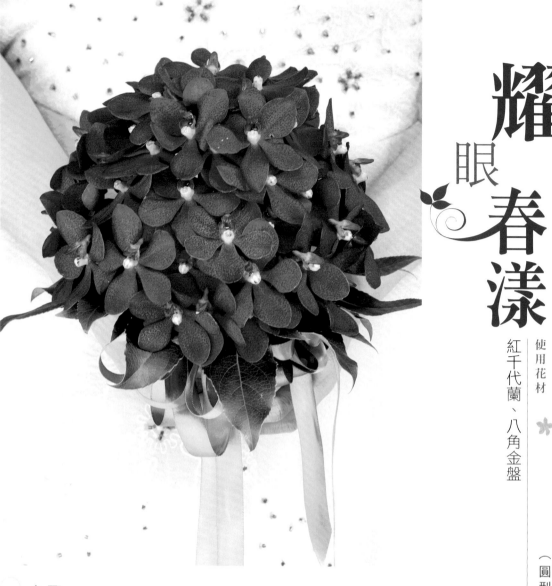

使用花材

紅千代蘭、八角金盤

（圓型）

◉ 步驟

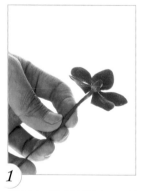

1

將所有紅千代蘭以鐵絲加工，並繞上紅色紙膠帶，取一朵紅千代蘭做為花束的中心。

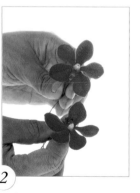

2

承步驟1，再取一朵加工過的紅千代蘭，擺放在步驟1紅千代蘭的下方。（註：可依序以紅色紙膠帶固定鐵絲。）

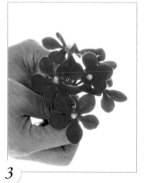

3

承步驟2，依序取加工過的紅千代蘭，圍繞在步驟1的紅千代蘭下緣。（註：可依序以紅色紙膠帶固定鐵絲。）

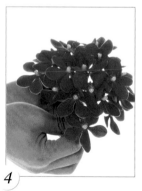

4

依序往下做第二層。（註：可用手為輔助輕壓鐵絲，使花面呈現向下延伸感，並依序以紅色紙膠帶固定鐵絲。）

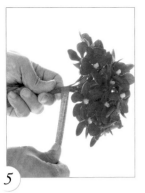

5

先以紅色紙膠帶暫時固定花束，讓花束的形狀不容易變形。

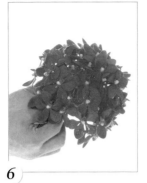

6

依序往下擺放紅千代蘭，使花束逐漸呈現半圓狀。（註：可依序以紅色紙膠帶固定鐵絲。）

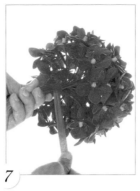

7

以紅色紙膠帶加強固定花束。

8

取一片八角金盤。

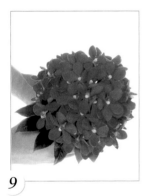

9

將所有八角金盤以鐵絲加工，再往花束下方擺放後，依序以紅色紙膠帶固定。

10

用手為輔助輕壓鐵絲，使八角金盤能完全服貼上花束底端，以遮蓋住花束下緣鐵絲，再以紅色紙膠固定。

11

以紅色紙膠帶由上往下纏繞花束握把後，再由下往上纏繞。（註：以紅色紙膠帶纏繞 2 次，可確保鐵絲不易刺傷手。）

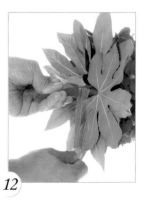

12

以咖啡金緞帶纏繞花束握把。

13

以咖啡金緞帶由上往下纏繞，再由下往上纏繞，使緞帶接縫處更為平整後，再以雙面膠帶固定緞帶尾端。

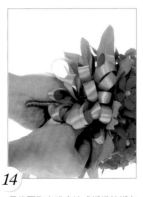

14

最後再取咖啡金法式蝴蝶結綁在握把上即可。

純白浪漫

步驟

使用花材

白玫瑰、
綠桔梗、銀河葉（圓型）

1

取三朵白玫瑰，使白玫瑰向中間
集中。

2

再取五朵綠桔梗，擺放至步驟 1
的白玫瑰右側。

3

承步驟 2，任取白玫瑰和綠桔梗，
組合成半圓形花束。

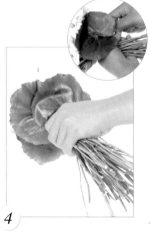

4

取銀河葉，再依序以銀河葉覆蓋
花束底部，讓花束看起來整潔、
乾淨。

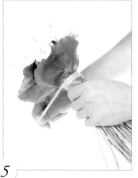

5

用手為輔助，以麻繩固定整體花
束。

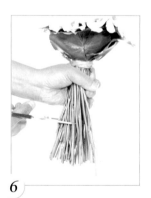

6

最後以剪刀剪去過長的枝節即可。
（註：以手握住花束為基準點，呈現花
束與枝節 1：1 的狀態。但一般手握把
不要超過 15 公分。）

甜美風情

使用花材

粉玫瑰（真愛你）、粉康乃馨、粉繡球、壽松

（圓型）

1

取一朵粉玫瑰,並以剪刀斜剪花梗。(註:連同花朵長度約7公分,斜剪可讓花梗有一定的尖銳度,讓花材較好插入海綿花托中。)

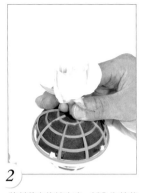

2

將斜剪完的粉玫瑰,插入海綿花托的正中間。

3

重複步驟1,再取粉康乃馨以剪刀斜剪花梗。(註:連同花朵長度約7公分。)

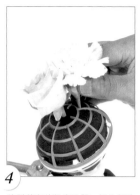

4

將斜剪完的粉康乃馨,插入粉玫瑰的側邊。

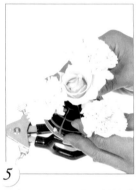

5

承步驟4,再取兩朵已斜剪完成的粉康乃馨,以三角形構圖插入海綿花托中。

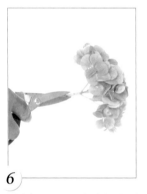

6

重複步驟1取一朵粉繡球,並以剪刀斜剪花梗。(註:連同花朵總長約7公分。)

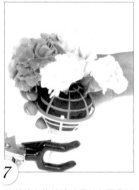

7

將斜剪完的粉繡球擺放在兩朵粉康乃馨的中間,並插入海綿花托中。

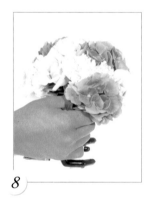

8

將斜剪完成的粉玫瑰、粉康乃馨、粉繡球,依序以三角形構圖的方式插入海綿花托中。

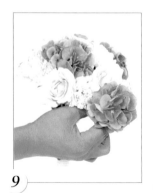

9

重複步驟8,將粉玫瑰、粉康乃馨、粉繡球依序插入海綿花托中,使花束在視覺上呈現豐富、飽滿地感覺。

10

取一壽松,並以剪刀剪裁葉柄。(註:連同葉子總長約7公分。)

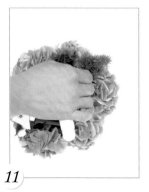

11

將剪裁完成的壽松,以平行的方式插入海綿花托中。

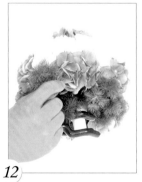

12

最後依序將剪裁完成的壽松插入海綿花托中,堆疊出花束層次感即可。

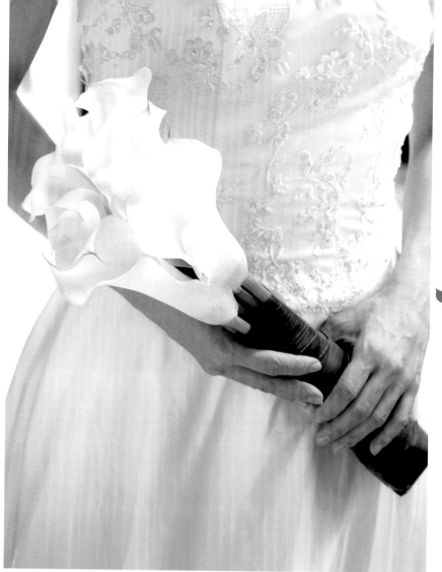

步驟

1

取一朵黃海芋。（註：可找一朵花瓣較圓的黃海芋當作中心點。）

2

再取四朵黃海芋，以步驟 1 的黃海芋為中心，依序擺放。

3

承步驟 2，將黃海芋以花心向內的方式擺放。

4

以剪刀將花梗剪掉。（註：全長約 50 公分。）

5

以透明膠帶暫時固定花梗。

6

以兩張紙巾包覆握把尾端，以保持花束水分。

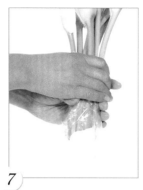

7

以 OPP 塑膠玻璃紙包覆握把尾端，再以透明膠帶固定，防止水分外漏。

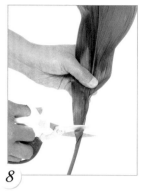

8

取一葉蘭，以剪刀將葉蘭的葉柄部位剪掉，使葉子尾端呈現平直。

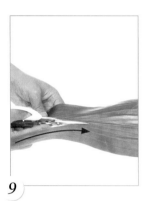

9

以剪刀從葉蘭的葉柄尾端，剪到葉中的位置。

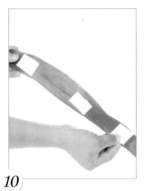

10

承步驟 9，將葉蘭剪成 1/2 後，再以雙面膠帶黏貼葉面。（註：兩片 1/2 的葉蘭都須黏貼雙面膠帶。）

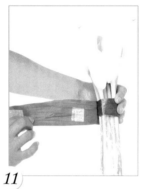

11

將雙面膠撕起後，再將葉蘭黏貼至黃海芋花束握把上。

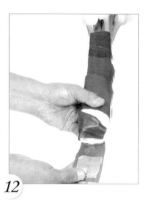

12

重複步驟 11，將兩片 1/2 的葉蘭都黏貼上握把後，再剪下一小段葉蘭，包覆握把尾端。

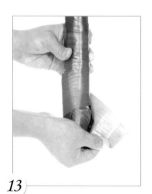

13

最後再取一片 1/2 的葉蘭，加強纏繞握把，增加整體美感即可。
（註：可將葉蘭菜首較尖銳的部分剪掉，較好固定。）

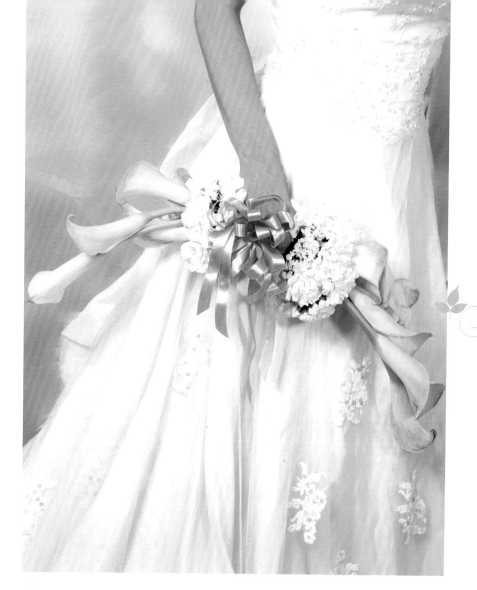

熱

戀 夏氛

使用花材

橙海芋、黃星辰、
黃康乃馨、伯利恆之星

（C型）

步驟

1

取一朵橙海芋，並在橙海芋側邊
擺放前端已彎成U字形的鐵絲。
（註：可找一朵花瓣較圓的橙海芋當
作中心點。）

2

以黃色紙膠帶將步驟1的鐵絲固
定。（註：鐵絲不需要穿過去。）

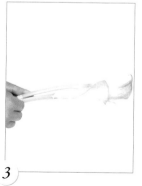

3

承步驟2，將橙海芋以花心向內
的方式擺放。

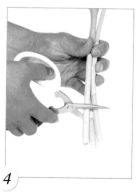

4

以剪刀將花梗剪掉。（註：全長約
50公分。）

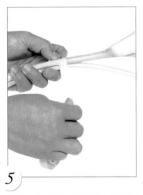

5 以黃色紙膠帶固定步驟 4 的橙海芋。

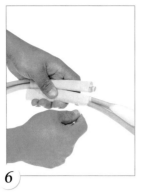

6 重複步驟 1-5，再做一束橙海芋後，將兩束橙海芋尾端交疊，並以黃色紙膠帶固定。

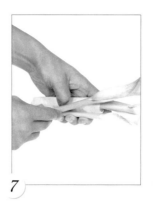

7 取兩朵橙海芋。（註：未用鐵絲加工過。）

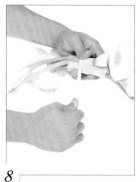

8 承步驟 7，將花梗剪斷後，再將橙海芋往步驟 6 的橙海芋花束兩側擺放，並以黃色紙膠帶固定。

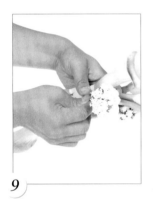

9 取兩朵已加工的黃星辰，放至花束側邊。（註：可先將所有的黃星辰以鐵絲加工，再繞上黃色紙膠帶。）

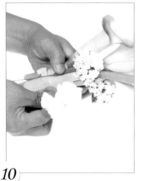

10 取一朵已加工的黃康乃馨。（註：可先將所有的黃康乃馨以鐵絲加工，再繞上黃色紙膠帶。）

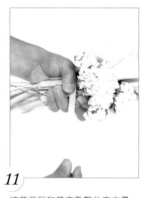

11 將黃星辰和黃康乃馨依序交疊，製造出層次感，再以黃色紙膠帶固定。（註：可將過長鐵絲剪短。）

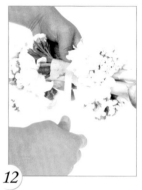

12 重複步驟 9-11，將橙海芋花束的另一邊也以黃星辰和黃康乃馨依序交疊，再以黃色紙膠帶固定。

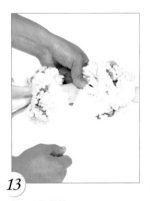

13 取一白色緞帶。

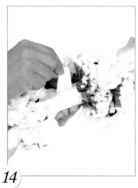

14 承步驟 13，以白色緞帶纏繞花束握把，再以雙面膠帶固定。

15 最後以橘色法式蝴蝶結裝飾握把即可。

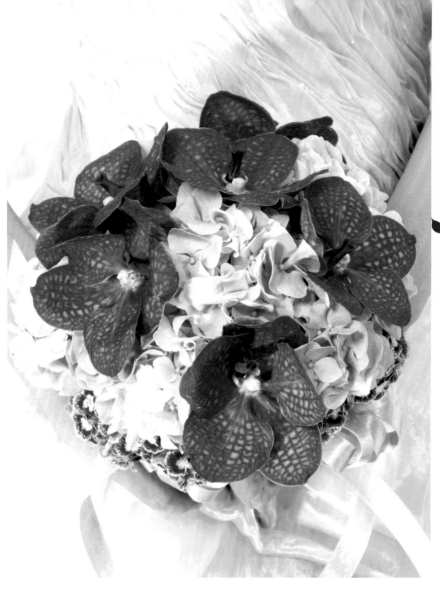

擁抱紫趣

使用花材

藍繡球、紫萬代蘭、
美女嫵子

（圓型）

步驟

1

先將所有的紫萬代蘭和藍繡球以
鐵絲加工，再繞上紫色紙膠帶
後，取紫萬代蘭並設為花束中
心，再取一藍繡球。（註：可依
序以藍色紙膠帶固定。）

2

承步驟1，取紫萬代蘭和藍繡球，
以藍繡球為襯底，產生簇擁著紫
萬代蘭的感覺。（註：可依序以藍
色紙膠帶固定。）

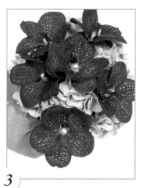

3

重複步驟2，依序加入紫萬代蘭
和藍繡球，使紫萬代蘭的顏色更
加鮮明。（註：可依序以藍色紙膠
帶固定。）

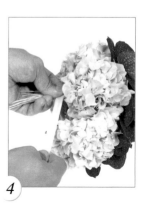

4

以藍色紙膠帶暫時固定花束。

111

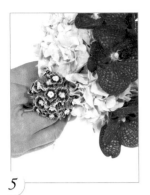

5
可將所有的美女嫵子以鐵絲加工，再繞上紫色紙膠帶，並取一美女嫵子，放在花束側邊。（註：須以藍色紙膠帶固定鐵絲。）

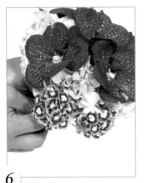

6
承步驟5，將美女嫵子依序擺放至花束下方。（註：可用手為輔助微彎鐵絲，以調整花材方向，並依序以藍色紙膠帶固定鐵絲。）

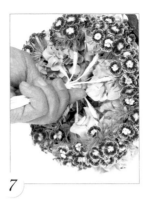

7
重複步驟6，以美女嫵子圍繞花束邊緣，增加整體層次感。

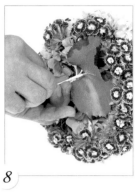

8
取加工過的銀河葉，遮蓋花束下方鐵絲。（註：須以藍色紙膠帶固定鐵絲。）

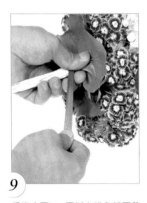

9
重複步驟8，再以咖啡色紙膠帶固定全部鐵絲，使花束不易散落。

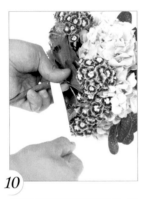

10
以剪刀剪去握把尾端鐵絲後，再取紫色緞帶。

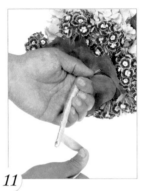

11
將紫色緞帶由上往下纏繞。（註：可由上往下纏繞花束握把後，再由下往上纏繞，使鐵絲不易外露，而傷到手。）

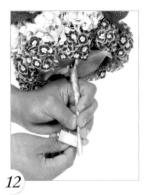

12
以剪刀剪去多餘緞帶後，再以雙面膠帶黏貼緞帶尾端，以固定整體緞帶。

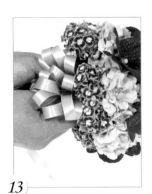

13
最後在握把綁上紫色法式蝴蝶結，增加整體層次感即可。

沁夏光影

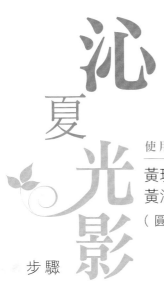

使用花材

黃玫瑰、黃千代蘭、
黃法小菊、八角金盤
（圓型）

步驟

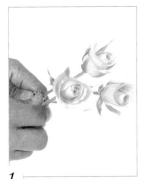

1
取三朵黃玫瑰，以其中一朵為中心，用手為輔助將黃玫瑰以螺旋狀的方式依序抓好。

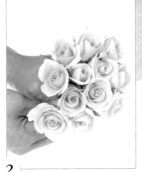

2
重複步驟 1，將黃玫瑰依序堆疊成圓形。

3
取已加工的黃千代蘭，並將黃千代蘭放置在步驟 2 的花面上。（註：可先將所有的黃千代蘭以鐵絲加工，再繞上黃色紙膠帶。）

4
重複步驟 3，依序添加黃千代蘭四朵，增加花束層次感。

5
取已加工的黃法小菊，放置在花束側邊。（註：可先將所有的黃法小菊以鐵絲加工，再繞上黃色紙膠帶。）

6
重複步驟 5，將黃法小菊擺放完成後，再取黃玫瑰放在兩朵黃法小菊之間。

7

以黃玫瑰環繞花束側邊一圈，使花束呈現半圓形。

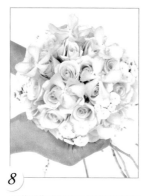

8

取黃千代蘭擺放在兩朵黃玫瑰中間。

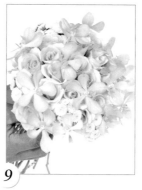

9

重複步驟 8。

10

取已加工過的八角金盤。

11

將八角金盤反折，依序加入花束下緣以增添綠意。

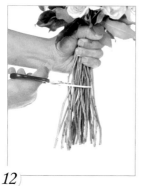

12

將花束下緣依序擺放八角金盤後，再以剪刀剪去過長枝節。（註：以手握住花束為基準點，呈現花束與枝節 1：1 的狀態。但一般手握把不要超過 15 公分。）

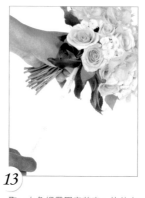

13

取一白色緞帶固定花束，使花束不易散落。

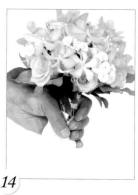

14

取兩張紙巾包覆握把尾端，以保持花束水分。

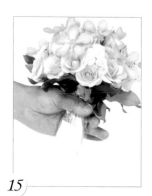

15

以 OPP 塑膠玻璃紙包覆握把尾端，再以透明膠帶固定，防止水分外漏。

16

先取一小段白色寬緞帶，再以雙面膠帶黏在握把尾端。

17

取白色緞帶，由下往上纏繞後，再用手為輔助，將頂端緞帶拉出來形成一小圓圈，將剩餘緞帶穿過圓圈後拉緊固定，並以剪刀剪去多餘緞帶。

18

最後以白色法式蝴蝶結綁上握把，增加整體層次感即可。

玫瑰情話

使用花材

紅玫瑰、茶樹葉

（合成式捧花）

步驟

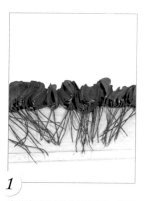

1

先將玫瑰花瓣以鐵絲加工，並繞上紅色紙膠帶。（註：不同大小的花瓣都須製作，以增加的捧花的真實性。）

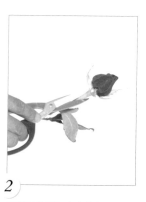

2

以剪刀剪下紅玫瑰花心。（註：須保留些許花蔕部分。）

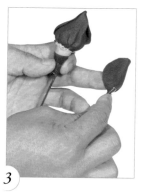

3

先將玫瑰花心以鐵絲加工，再取製作好的玫瑰花瓣。

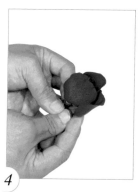

4

以加工過的花心為中心點，將花瓣沿著花心外圍擺放。（註：須以紅色紙膠帶固定鐵絲。）

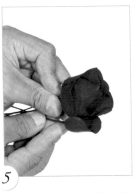

5

取花瓣依序以間距 1/3 的距離堆
疊成玫瑰花。

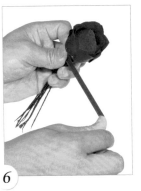

6

承步驟 5，以紅色紙膠帶纏繞鐵
絲，使花瓣固定不掉落。

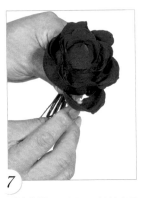

7

重複步驟 5。（註：可先以紅色紙
膠帶固定鐵絲。）

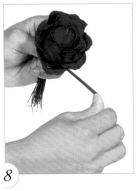

8

重複步驟 5。

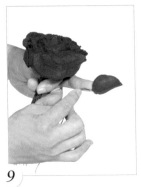

9

隨著花瓣的擺放，角度須愈來愈
大，可將花瓣底部的鐵絲微向外
彎曲，使呈現出的花朵模樣更加
茂盛。（註：當組合玫瑰愈來愈大，
須將鐵絲微彎至可貼合花束。）

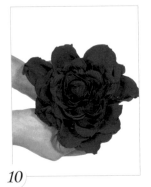

10

重複步驟 7-9，將捧花製作出需
要的大小。

11

取紅色紙膠帶，並放置在花束尾
端。

12

承步驟 11，以紅色紙膠帶由上至
下纏繞後，再由下往上纏繞。（註：
以紅色紙膠帶纏繞 2 次，可確保鐵絲
不易刺傷手。）

13

將所有茶樹葉以鐵絲加工，並繞
上咖啡色紙膠帶。

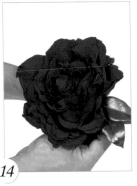

14

取茶樹葉沿著花束外圍擺放。
（註：須以咖啡色紙膠帶固定鐵絲。）

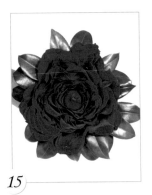

15

如圖，茶樹葉擺放完成。

16

以紅色紙膠帶纏繞所有的鐵絲。

17

取三片茶樹葉，以 1/2 的間隔依序擺放，並以紅色紙膠帶固定。
（註：也可使用咖啡色紙膠帶纏繞。）

18

重複步驟 17，完成五片茶樹葉組成的葉串。

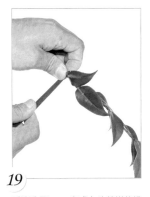

19

重複步驟 17，完成七片茶樹葉組成的葉串。

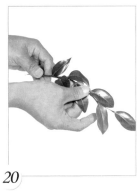

20

如圖，茶樹葉葉串組合完成。
（註：可先製作間隔 1 片茶樹葉距離的葉串。）

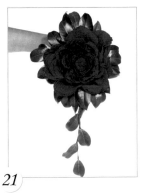

21

取間隔一片茶樹葉的葉串，擺放於捧花下緣。

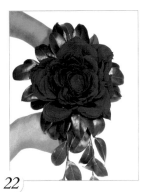

22

取步驟 20 的茶樹葉葉串擺放至捧花下緣。

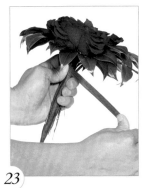

23

以紅色紙膠帶固定步驟 21-22 的鐵絲。

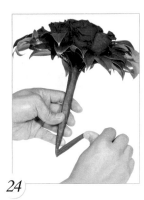

24

承步驟 23，將紙膠帶纏繞至鐵絲尾端後，再向上繼續纏繞。

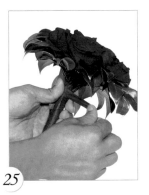

25

承步驟 24，將紙膠帶纏繞至頂端即可。

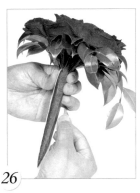

26

先以雙面膠帶黏住握把側邊和尾端，再撕下雙面膠帶。

27

取紅色緞帶，先將緞帶的一端黏貼於握把側邊。

28

承步驟 27，將緞帶由下至上纏繞鐵絲。

29

重複步驟 28，將緞帶拉緊。

30

重複步驟 28，將緞帶往上纏繞。

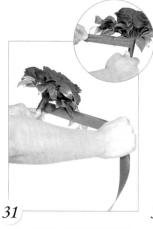

31

重複步驟 28，纏繞完全部鐵絲。

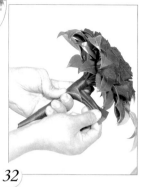

32

先以剪刀將緞帶剪短，再將緞帶
繞一小圓圈後，將剩餘緞帶穿過
圓圈。

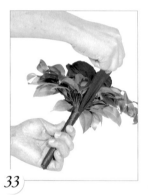

33

承步驟 32，將穿過圓圈的緞帶
向上拉緊。

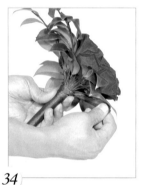

34

承步驟 33，將拉緊後的緞帶順勢
往側邊擺放。

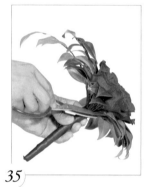

35

以剪刀將多餘緞帶剪斷。

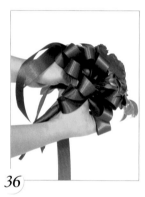

36

取紅色法式蝴蝶結綁在握把上。

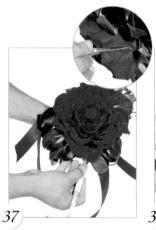

37

以鑷子調整花瓣位置，使捧花花
瓣呈現盛開模樣。

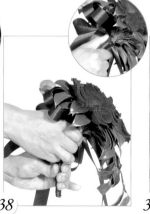

38

用手為輔助，將握把彎成 90 度。

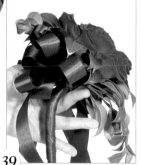

39

最後將捧花的中心點以食指撐住，
而捧花不會掉落即可。（註：捧
花若平衡不會掉落，新娘拿起來
會較輕鬆。）

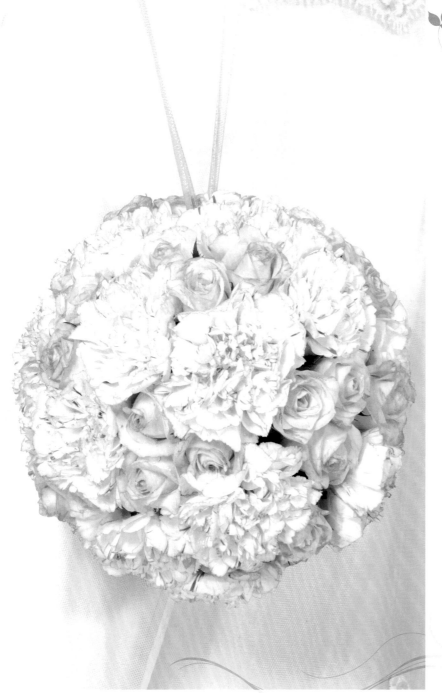

粉
色
甜
心

粉康乃馨、丹薇

使用花材

（球型）

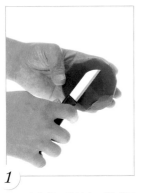

1

取一塊海綿，並以小刀削成圓形，直徑約 7-8 公分。（註：可先將海綿吸飽水分，增長花材的保鮮期。）

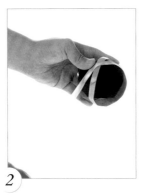

2

取一緞帶，先在海綿上纏繞兩圈，呈現緞帶交叉的模樣。

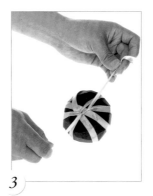

3

承步驟 2，將緞帶纏繞至海綿四周，並呈現＊字狀後再打一個八字結。

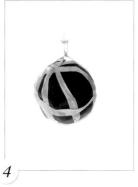

4

將步驟 3 的八字結打好後，再打一個八字結，並將緞帶尾端綁起，呈現吊帶形。

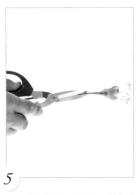

5

取一粉康乃馨，並以剪刀斜剪花莖。（註：花及花莖長度約 7 公分左右，以不刺穿海綿為主。）

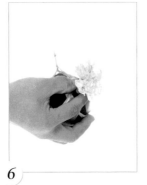

6

將製作好的吊帶形海綿掛在架台上，再插上步驟 5 的粉康乃馨。

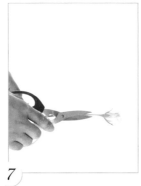

7

取一丹薇，以剪刀斜剪花莖。（註：花及花莖長度約 7 公分左右，以不刺穿海綿為主。）

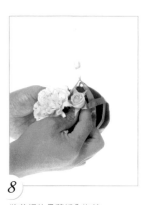

8

將剪好的丹薇插入海綿。

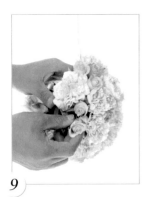

9

重複步驟 5-8，將剪裁好的粉康乃馨及丹薇，以三角形構圖依序插入海棉。

10

重複步驟 5-8，將剪裁好的粉康乃馨及丹薇，以三角形構圖依照海綿的形狀依序插上，形成一球形捧花。

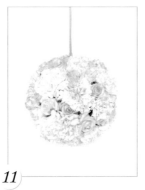

11

最後，將海綿依序插滿粉康乃馨及丹薇後，再調整花朵的位置，使海綿不外露即可。

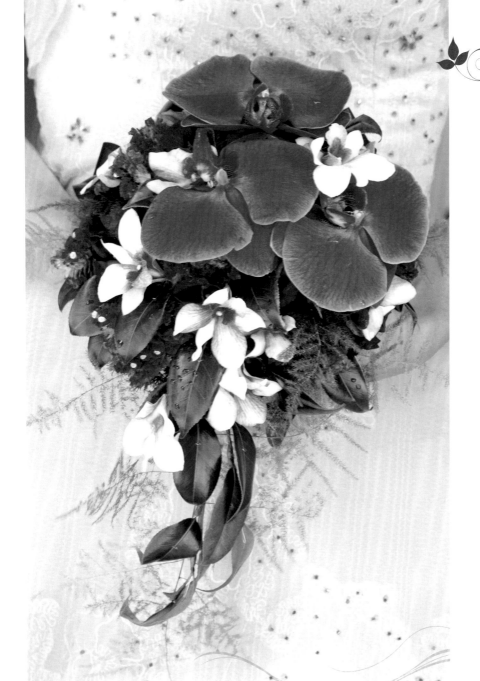

蝶語紛飛

使用花材

紫蝴蝶蘭、紫星辰、紫桔梗、淺紫石斛蘭、茶樹葉、長文竹、壽松

（三角型）

1

取一朵加工過的紫桔梗，再插入海綿花托的正中間。（註：可將所有的紫桔梗以鐵絲加工，再繞上紫色紙膠帶。）

2

取四朵紫桔梗依序插在步驟 1 的紫桔梗周圍，再取一朵加工過的淺紫石斛蘭，插入海綿花托中。

（註：可將所有的淺紫石斛蘭以鐵絲加工，再繞上紫色紙膠帶。）

3

承步驟 2，將紫桔梗、淺紫石斛蘭以三角形構圖，依序插入海綿花托中，再插入已加工過的紫星辰，增添花束層次感。（註：可將所有的紫星辰以鐵絲加工，再繞上綠色紙膠帶。）

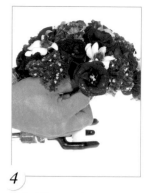

4

重複步驟 2-3，以三角形構圖的方式，依序將花朵插入海綿花托，使花束呈現半圓形。

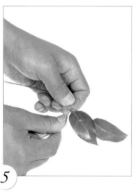

5

先將所有茶樹葉以鐵絲加工，並繞上綠色紙膠帶，再取兩片加工過的茶樹葉，將茶樹葉以 1/2 的間隔依序向下擺放後，以綠色紙膠帶固定。

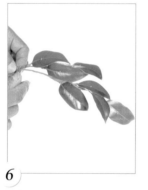

6

將茶樹葉以 1/2 的距離，取三片和四片子組合成葉串後，再將葉串組合起來，依序以綠色紙膠帶固定。

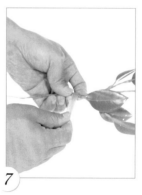

7

重複步驟 6，做出第二個葉串，再以綠色紙膠帶固定。

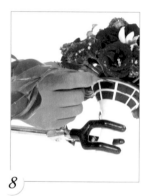

8

將步驟 6 和步驟 7 的葉串以綠色紙膠帶組合起來後，再將葉串以水平的方式穿過海綿花托。

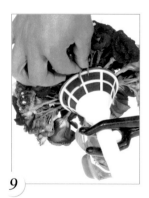

9

承步驟 8，將葉串完全刺穿海綿花托中後，將剩餘的鐵絲凹成 U 形，再將鐵絲倒插進入海綿中，加強葉串固定。

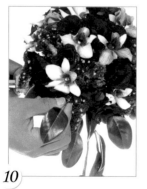

10

將步驟 9 的葉串調整成往下垂吊，使圓形花束往下延伸成一三角形後，再取已加工過的茶樹葉，穿插在花束中增加花束的層次感。

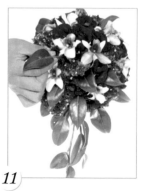

11

如圖，茶樹葉穿插完成。

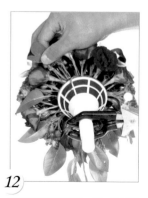

12

將海綿花托轉至另一面，將茶樹葉依序插入花束尾端，增加花束的層次感。

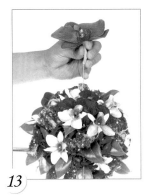

13
取已加工的蝴蝶蘭。（註：可事做三朵加工過的蝴蝶蘭備用。）

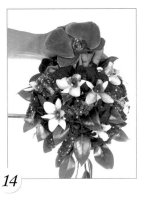

14
承步驟 13，將蝴蝶蘭插入離花束中心約 3-5 公分的位置。（註：花舌須往下。）

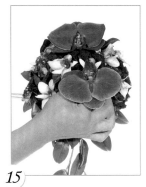

15
取第二朵蝴蝶蘭，將蝴蝶蘭插入離花束中心約 3-5 公分的位置。（註：花舌須朝上。）

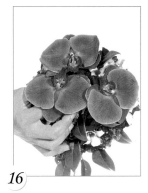

16
取第三朵蝴蝶蘭，將蝴蝶蘭插入海綿花托中，使三朵蝴蝶蘭呈現三角形構圖。（註：花舌須往上。）

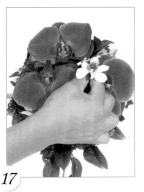

17
承步驟 16，用手為輔助，在蝴蝶蘭中間，加入已加工過的淺紫石斛蘭，使蝴蝶蘭的顏色更加鮮明。

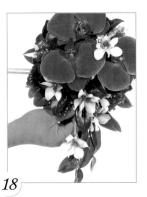

18
再取 3-5 朵淺紫石斛蘭，插入海綿花托中增加整體花束的下垂感。

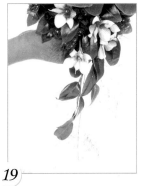

19
取一截長文竹，擺放至茶樹葉後方，並插入海綿花托中，增加花束整體層次感。

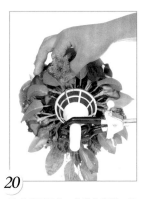

20
取剪裁好長約 3 公分的壽松，插入步驟 12 的茶樹葉後方。（註：壽松不可以超過花束。）

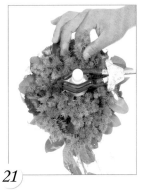

21
承步驟 20，將花束後方插滿壽松，增加整體豐富度。

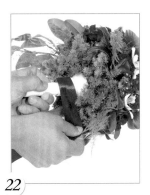

22
先以泡棉膠（也可以雙面膠帶）貼在白色握把上方，再取一段紅色緞帶裝飾握把。

23
將紅色緞帶由上往下纏繞後，再以泡棉膠（也可以雙面膠帶）固定緞帶。

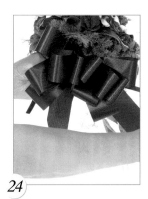

24
最後再以紫色法式蝴蝶結綁在握把上即可。（註：法式蝴蝶結要向著新娘。）

輕甜步調

使用花材

白桔梗、白法小菊、銀河葉

（圓型）

1

將所有白桔梗以鐵絲加工，並繞上白色紙膠帶後，再取兩朵白桔梗。

2

任取一朵白桔梗為中心，依序排列成圓形。（註：可先以白色紙膠帶固定鐵絲。）

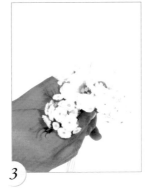

3

在白桔梗中間加入以鐵絲加工過的白法小菊，增加花束堆疊層次感。（註：可先以白色紙膠帶固定鐵絲。）

4

將白法小菊堆疊完成後，再取一朵白桔梗。（註：可先以白色紙膠帶固定鐵絲。）

5

將白桔梗擺放至步驟3花束側邊，增加花束層次感。（註：可先以白色紙膠帶固定鐵絲。）

6

取已加工過的銀河葉，擺放至花束下緣。（註：花束直徑約一個手掌大，可先以白色紙膠帶固定鐵絲。）

7

以白色紙膠帶固定花束，使花束不易變形。

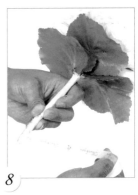

8

取白色緞帶，在花束握把約 1/3 位置往下纏繞。

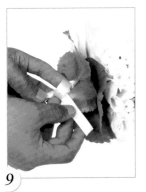

9

承步驟 8，將緞帶往上纏繞至頂端後，緞帶不要拉緊，且須預留一小圓圈，再將剩餘緞帶穿過圓圈。

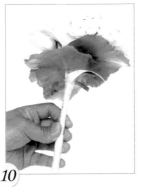

10

最後，將緞帶拉緊，使剩餘緞帶自然下垂，呈現俏皮可愛的樣子即可。

花意繽紛

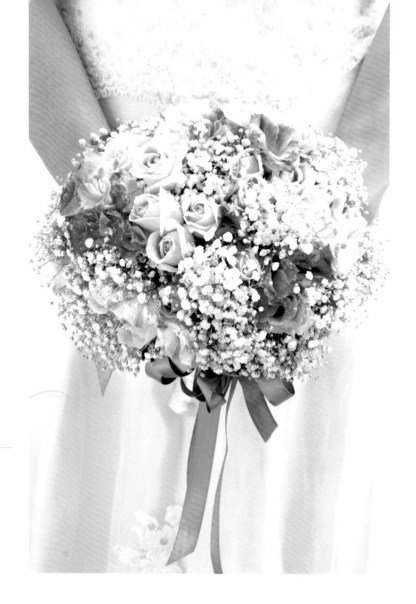

使用花材

翡翠粉玫瑰、粉桔梗、
滿天星、銀河葉

（圓型）

步驟

1
將所有粉桔梗以鐵絲加工，並繞上粉色紙膠帶。

2
取三朵粉桔梗組成三角形構圖。

3
先將所有翡翠粉玫瑰以鐵絲加工，再取三朵翡翠粉玫瑰放置在粉桔梗的下方。

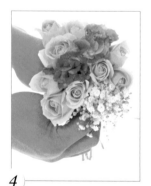

4
將翡翠粉玫瑰依序組合成三角形構圖，環繞住粉紅桔梗後，再取一小束已加工的滿天星放置花束側邊。

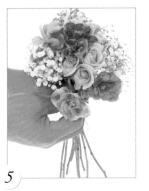

5

取兩小束加工後的滿天星放置花束另兩側，呈現三角形構圖後，再加兩朵粉桔梗。

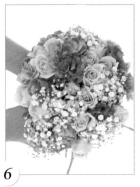

6

依序將加工過的粉桔梗、翡翠粉玫瑰、滿天星堆疊成圓形。

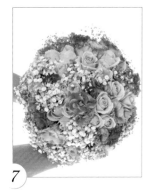

7

重複步驟6，並以加工過的滿天星環繞花束邊緣。

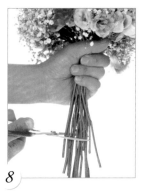

8

以剪刀剪去過長的枝節。（註：以手握住花束為基準點，呈現花束與枝節1：1的狀態。但一般手握把不要超過15公分。）

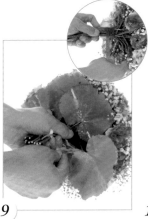

9

取銀河葉遮蓋住花束下緣鐵絲的部分，再以咖啡色紙膠帶固定花束。

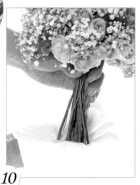

10

取兩張紙巾包覆握把尾端，以保持花束水分。

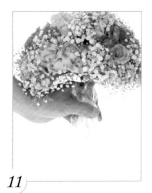

11

以OPP塑膠玻璃紙包覆握把尾端，防止水分外漏。

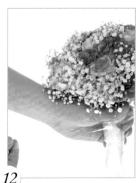

12

以透明膠帶固定OPP塑膠玻璃紙。

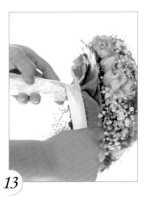

13

先以泡棉膠（也可以雙面膠帶）黏住握把側邊和尾端，再取白色寬緞帶。

14

將白色緞帶纏繞至握把尾端1/5處後，再剪一小段白色寬緞帶包覆住花束尾端。

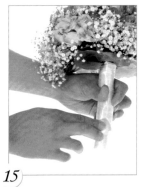

15

將剩餘緞帶纏繞至握把尾端後，再向上纏繞至緞帶結束。（註：可將緞帶的尾端折起，增加視覺美感。）

16

最後取一咖啡金法式蝴蝶結，綁在握把上即可。

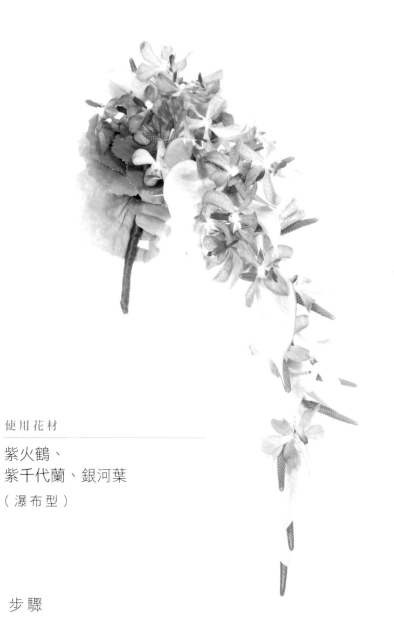

紫
意
盎
然

使用花材

紫火鶴、
紫千代蘭、銀河葉
（瀑布型）

步驟

1

取一紫火鶴，並以剪刀將花梗剪
下。（註：花梗長約 5 公分。）

2

取 28 號鐵絲，用手將鐵絲彎成
U 形，並用大拇指和食指壓住鐵
絲。

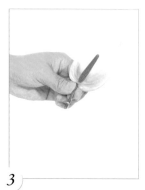

3

承步驟 2，任取一鐵絲，使鐵絲呈
現 90 度後，在花梗下方 1/2 處繞
三圈。

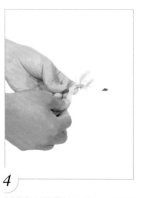

4

以紫色紙膠帶纏繞鐵絲。（註：
可依花朵色系選擇不同顏色的紙膠
帶。）

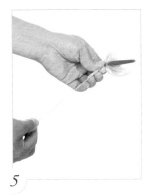

5

如圖，鐵絲纏繞完成。（註：可將所有的紫火鶴以鐵絲加工，再繞上紫色紙膠帶。）

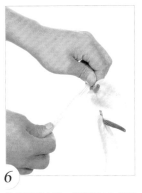

6

取兩朵紫火鶴，以間隔 2/3 距離依序擺放，再依序以紫色紙膠帶固定。（註：紫火鶴的花朵可從小朵挑選至大朵，使整體花束呈現層次感。）

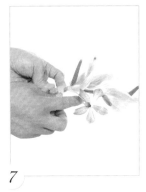

7

承步驟 6，以 2/3、1/2 的距離將紫火鶴依序交疊，取一朵加工過的紫千代蘭，依序以紫色紙膠帶固定。（註：可將所有的紫千代蘭以鐵絲加工，再繞上紫色紙膠帶。）

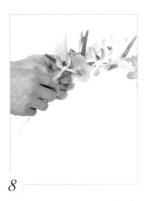

8

重複步驟 7，將紫火鶴和紫千代蘭依序交疊。

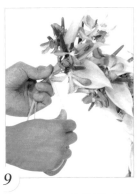

9

重複步驟 1-8，做手捧花下垂部分，依序堆疊成長約 30 公分的瀑布型，再依序以紫色紙膠帶固定。

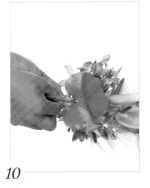

10

取一片已加工過的銀河葉。（註：可將所有的銀河葉以鐵絲加工，再繞上咖啡色紙膠帶。）

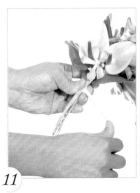

11

取兩片銀河葉包覆住花束尾端，再依序以紫色紙膠帶固定。

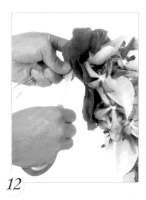

12

重複步驟 11，堆疊銀河葉增加整體層次感，再依序以紫色紙膠帶固定銀河葉。

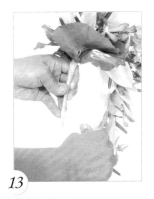

13

以紫色紙膠帶固定整體花束。（註：可由上往下纏繞花束握把，再由下往上纏繞，使鐵絲不易因外露刺傷新人的手。）

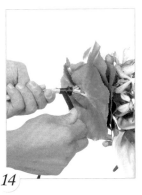

14

以藍色緞帶纏繞花束握把，增加整體美感。

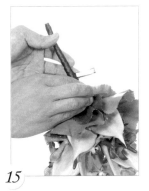

15

承步驟 14，將緞帶由上往下纏繞，再由下往上纏繞後，以雙面膠帶固定緞帶尾端。

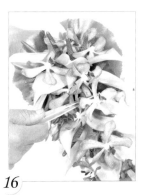

16

最後以鑷子調整花面，使花面呈現出完美樣貌即可。（註：可以鑷子調整已加工的花朵，較不會刺傷手。）

手作花籃

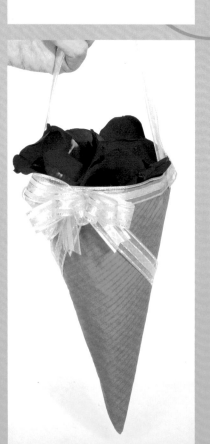
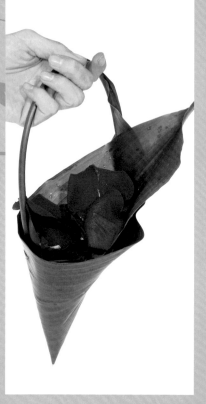
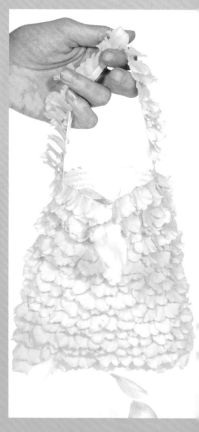

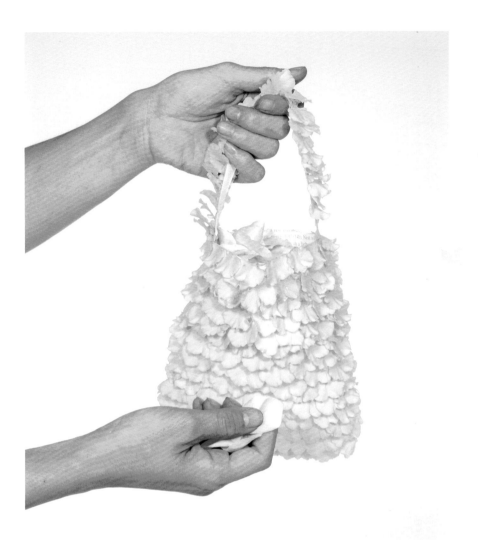

使用花材

文心蘭

步驟

1

取一包裝紙。（註：紙張大小視要做的花藍大小而定；紙張可用雜誌紙、報紙等等。）

2

以寬度約 2 公分的雙面膠帶，貼在包裝紙內側的左右兩端。

3

將已黏貼好的雙面膠帶撕下，並將包裝紙對摺，呈現一紙袋狀。

4

以寬約 5 公分的雙面膠帶，沿著紙袋外圍黏貼，並撕下膠膜。

5

取下文心蘭唇瓣。（註：可先將文心蘭的唇瓣全數取下，以便後續取用。）

6

將取下的唇瓣，沿著紙袋外的雙面膠帶黏貼。

7

重複步驟 6。

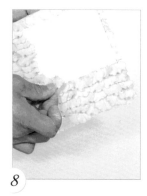

8

將唇瓣以砌磚式圖樣依序拼貼。

9

重複步驟 8，完成一面唇瓣拼貼。

10

重複步驟 5-9，完成紙袋另一面唇瓣拼貼。

11

取一條緞帶，並在緞帶後側黏上雙面膠帶。

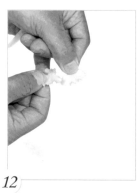

12

將步驟 11 的緞帶兩端預留大約 2-3 公分，再將其餘部分黏上文心蘭唇瓣。

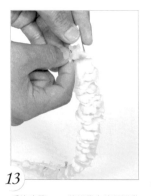

13

重複步驟 12，將緞帶上的唇瓣黏貼完成。

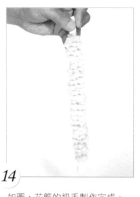

14

如圖，花籃的把手製作完成。

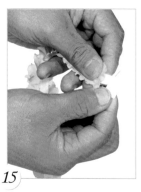

15

將把手兩端上的雙面膠帶撕下。

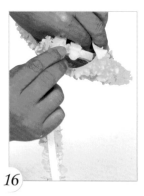

16

最後將把手兩端黏貼於花籃內側的左右兩端即可。

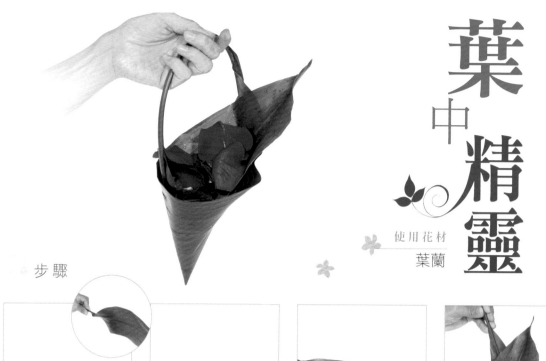

葉中精靈

使用花材
葉蘭

步驟

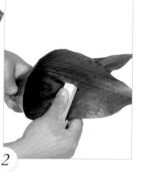

1

取一葉蘭，將葉片中央約 1/2 的位置，設為反折點，再用雙手將葉片兩端向內反摺交疊在一起，使葉片呈現出圓錐狀。

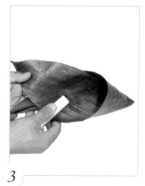

2

以釘書機固定葉片兩端交疊處。

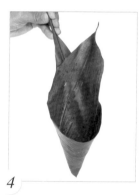

3

重複步驟 3，以釘書機加強固定葉片。

4

如圖，花籃初步完成。

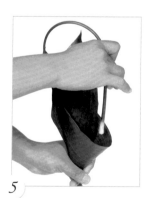

5

取葉蘭的葉梗，拉至對稱的另一端。

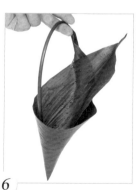

6

將葉蘭的葉梗直接穿入葉片中。

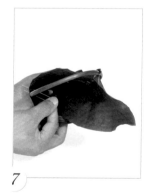

7

取 28 號鐵絲並彎成 U 形後，再穿插過葉片與葉梗，使葉梗固定。

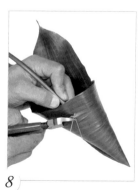

8

最後以斜嘴鉗將已穿插過葉片與葉梗的鐵絲扭轉，使葉片與葉梗更加牢固，並將剩餘的鐵絲剪掉即可。

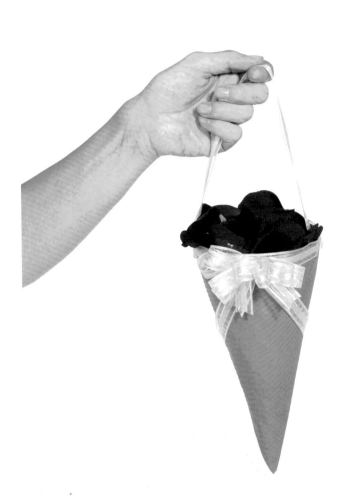

童話世界

使用花材　紅玫瑰花

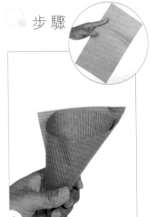

1
取一張長方形的紫色瓦楞紙，將紫色瓦楞紙捲成一圓錐狀。

2
將紫色瓦楞紙較長的一邊，黏上雙面膠帶。

3
將雙面膠帶撕下後，再將紫色瓦楞紙捲成一圓錐狀，並確認瓦楞紙是否黏貼牢固。

4
以剪刀修剪瓦楞紙的尖端部分，使開口尖端部分呈現出一平整的圓形。

步驟

5
取一條比步驟 4 的圓形周長稍長的緞帶，貼上雙面膠帶。

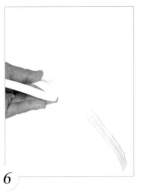

6
將緞帶上的雙面膠帶撕下。

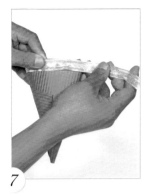

7
將已經黏貼上雙面膠帶的緞帶，沿著圓錐狀的圓形周圍黏貼。

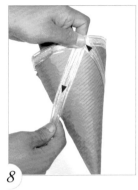

8
再取一緞帶並黏上雙面膠帶後，將緞帶的一端黏貼於圓錐狀花籃外側約 1/2 處，再將其餘緞帶向左上方黏貼，至圓錐狀的圓周長緞帶貼位置時，將緞帶反摺並向左下方繼續黏貼至圓錐狀花籃外側約 1/2 的位置。

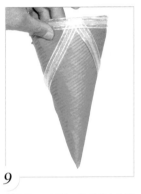

9
承步驟 8，以同一條緞帶在步驟 8 的緞帶後側，做出一相同的緞帶模樣。

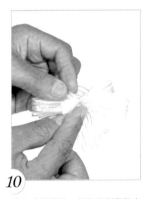

10
取法式蝴蝶結，並在後側黏貼上雙面膠帶。

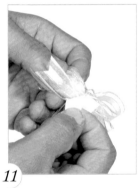

11
將蝴蝶結上的雙面膠帶撕下。

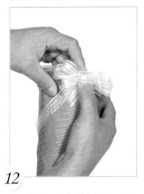

12
將蝴蝶結緞帶黏貼於步驟 8 的緞帶反摺處。

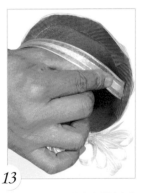

13
再取一緞帶，並於左右兩端處黏貼上雙面膠帶，再貼於圓錐狀花籃的內側。（註：可在圓錐內側黏貼不同顏色的紙，增加花籃精緻感。）

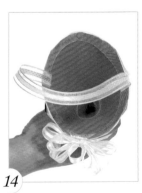

14
如圖，花籃把手製作完成。

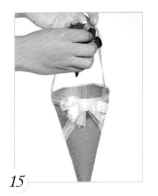

15
最後將玫瑰花花瓣放入花籃裡即可。

Part 8

附録

初學花飾必備BOOK
用花藝點綴生活的·美好提案

The Essential Book for
Beginner Floral Art

Embellishing Life with Floral Art:
A Proposal for Joyful Living

書　　名　初學花飾必備 BOOK：用花藝點綴生活
　　　　　的美好提案
作　　者　李清海

主　　編　譽緻國際美學企業社·莊旻嬪
美　　編　昕彤國際資訊企業社
封面設計　洪瑞伯
攝影師　　林振傳

發 行 人　程顯灝
總 編 輯　盧美娜
美術設計　博威廣告
製作設計　國義傳播
發 行 部　侯莉莉
印　　務　許丁財
法律顧問　樸泰國際法律事務所許家華律師

藝文空間　三友藝文複合空間
地　　址　106 台北市安和路 2 段 213 號 9 樓
電　　話　（02）2377-1163

出 版 者　四塊玉文創有限公司
總 代 理　三友圖書有限公司
地　　址　106 台北市安和路 2 段 213 號 9 樓
電　　話　（02）2377-4155、（02）2377-1163
傳　　真　（02）2377-4355、（02）2377-1213
E - m a i l　service@sanyau.com.tw
郵政劃撥　05844889 三友圖書有限公司

總 經 銷　大和書報圖書股份有限公司
地　　址　新北市新莊區五工五路 2 號
電　　話　（02）8990-2588
傳　　真　（02）2299-7900

初　　版　2024 年 04 月
定　　價　新臺幣 500 元
Ｉ Ｓ Ｂ Ｎ　978-626-7096-86-4（平裝）
Ｅ Ｓ Ｂ Ｎ　978-626-7096-85-7
　　　　　（2024 年 06 月上市）

國家圖書館出版品預行編目（CIP）資料

初學花飾必備BOOK：用花藝點綴生活的美好提案 /
李清海作. -- 初版. -- 臺北市：四塊玉文創, 2024.04
　　面；　公分
　　ISBN 978-626-7096-86-4（平裝）

1.CST: 花藝

971　　　　　　　　　　　　　　113004524

三友官網

三友 Line@